普通高等教育动画类专业"十三五"规划教材

定格动画 （第二版）

Stop Motion Animation

余春娜 编著

清华大学出版社
北京

内容简介

本书主要针对动画专业的读者，根据初学者的学习特点与认知水平，选取大量不同类型的实例，从工具材料到角色场景，从动作设计到宣传推广，详细讲解，深入剖析，层层递进，全面介绍了制作定格动画需要的材料种类、制作工艺、流程方法、前中后期的设计制作与合成、材料的综合运用、3D打印的应用，以及实例解析和制作步骤。

全书对比中外定格动画的特点，用实例贯穿整个动画的制作流程，详细阐述了定格动画的制作方法、材质和骨骼的替代等实际问题，书中还由浅入深地讲解了定格动画的原理、角色制作、场景制作、道具制作、拍摄技巧、灯光设置和后期合成等技术。

全书内容生动而实用，希望能够帮助读者掌握创作规律，增加创作动画的兴趣和信心。本书不仅适用于全国高等院校动画、游戏设计等相关专业的教师和学生，还适用于从事动漫游戏制作、影视制作和要参加专业入学考试的人员。

图书在版编目(CIP)数据

定格动画 / 余春娜编著. —2版. —北京：清华大学出版社，2021.4（2025.2重印）
普通高等教育"十三五"规划教材. 动画类
ISBN 978-7-302-57757-7

Ⅰ. ①定… Ⅱ. ①余… Ⅲ. ①动画片—制作—高等学校—教材 Ⅳ. ①J954

中国版本图书馆CIP数据核字(2021)第050871号

责任编辑：李　磊
封面设计：王　晨
版式设计：孔祥峰
责任校对：成凤进
责任印制：沈　露

出版发行：清华大学出版社
网　　址：https://www.tup.com.cn，https://www.wqxuetang.com
地　　址：北京清华大学学研大厦A座　　　　　　邮　编：100084
社 总 机：010-83470000　　　　　　　　　　邮　购：010-62786544
投稿与读者服务：010-62776969，c-service@tup.tsinghua.edu.cn
质 量 反 馈：010-62772015，zhiliang@tup.tsinghua.edu.cn

印 装 者：三河市铭诚印务有限公司
经　　销：全国新华书店
开　　本：185mm×250mm　　　　印　张：10　　　　字　数：231千字
　　　　　（附小册子1本）
版　　次：2014年12月第1版　　2021年4月第2版　　印　次：2025年2月第6次印刷
定　　价：59.80元

产品编号：087266-01

普通高等教育动画类专业"十三五"规划教材
编委会

丛 书 序

动画专业作为一个复合性、实践性、交叉性很强的专业，教材的质量在很大程度上影响着教学的质量。动画专业的教材建设是一项具体常规性的工作，是一个动态和持续的过程。配合"十三五"期间动画专业卓越人才培养计划的方案，结合实际优化课程体系，强化实践教学环节，实施动画人才培养模式创新，在深入调查研究的基础上根据学科创新、机制创新和教学模式创新的思维，在本套教材的编写过程中我们建立了极具针对性与系统性的学术体系。

动画艺术独特的表达方式正逐渐占领主流艺术表达的主体位置，成为艺术创作的重要组成部分，对艺术教育的发展起着举足轻重的作用。目前随着动画技术发展的日新月异，对动画教育提出了挑战，在面临教材内容的滞后、传统动画教学方式与社会上计算机培训机构思维方式趋同的情况下，如何打破这种教学理念上的瓶颈，建立真正的与美术院校动画人才培养目标相契合的动画教学模式，是我们所面临的新课题。在这种情况下，迫切需要进行能够适应动画专业发展自主教材的编写工作，以便引导和帮助学生提升实际分析问题、解决问题的能力，以及综合运用各模块的能力。高水平动画教材的出现无疑对增强学生的专业素养起到了非常重要的作用。目前全国出版的供高等院校动画专业使用的动画基础书籍比较少，大部分都是针对没有院校背景的业余培训部门出版的纯粹软件讲解，内容单一，导致教材带有很强的重命令的直接使用而不重命令与创作的逻辑关系的特点，缺乏与高等院校动画专业的联系与转换，以及工具模块的针对性和理论上的系统性。针对这些情况，我们将通过教材的编写力争解决这些问题，在深入实践的基础上进行各种层面有利于提升教材质量的资源整合，初步集成了动画专业优秀的教学资源、核心动画创作教程、最新计算机动画技术、实验动画观念、动画原创作品等，形成多层次、多功能、交互式的教、学、研资源服务体系，发展成为辅助教学的最有力手段。同时，在教材的管理上针对动画制作软件发展速度快的特点保持及时更新和扩展，进一步增强了教材的针对性，突出创新性和实验性特点，加强了创意、实验与技术课程的整合协调，培养学生的创新能力、实践能力和应用能力。在专业教材建设中，根据人才培养目标和实际需要，不断改进教材内容和课程体系，实现人才培养的知识、能力和素质结构的落实，构建综合型、实践型、实验型、应用型教材体系，加强实践性教学环节规范化建设，形成完善的实践性课程教学体系和实践性课程教学模式，通过教材的编写促进实际教学中的核心课程建设。

依照动画创作特性分成前、中、后期三个部分，按系统性观点实现教材之间的衔接关系，规范了整个教材编写的实施过程。整体思路明确，强调团队合作，分阶段按模块进行。在内容上注重审美、观念、文化、心理和情感表达的同时能够把握文脉，关注人物精神塑造的同时，找到学生学习的兴趣点，帮助学生维持创作的激情。通过动画系列教材的学习，首先让学生厘清进行动画创作的目的，即明白为什么要创作，再使学生清楚创作什么，进而思考选择什么手段进行动画创作。提高理解力，去除创作中的盲目性、表面化，能够引发学生对作品意义的讨论和分析，加深学生对动画艺术创作的理解，为学生提供动画的创作方式和经验，开阔学生的视野和思维，为学生的创作提供多元思路，使学生明确创作意图，选择恰当的表达方式，创作出好的动画作品。通过对动画创作全面的学习使学生形成健康的心理、开朗的心胸、宽阔的视野、良好的知识架构、优良的创作技能。采用全面、立体的知识理论分析，引导学生建立动画视听语言的思维和逻辑，将知识和创作有机结合起来。在原有的基

础上提高辅导质量，进一步提高学生的创新实践能力和水平，强化学生的创新意识，结合动画艺术专业的教学特点，分步骤分层次对教学环节的各个部分有针对性地进行了合理规划和安排。在动画各项基础内容的编写过程中，在对之前教学效果分析的基础上，进一步整合资源，调整模块，扩充内容，分析以往教学过程中的问题，加大教材中学生创作练习的力度，同时引入先进的创作理念，积极与一流动画创作团队进行交流与合作，通过有针对性的项目练习引导教学实践。积极探索动画教学新思路，面对动画艺术专业新的发展和挑战，与专家学者展开动画基础课程的研讨，重点讨论研究动画教学过程中的专业建设创新与实践。进行教材的改革与实验，目的是使学生在熟悉具体的动画创作流程的基础上能够体验到在具体的动画制作中如何把控作品的风格节奏、成片质量等问题，从而切实提高学生实际分析问题与解决问题的能力。

在新媒体的语境下，我们更要与时俱进或者说在某种程度上高校动画的科研需要起到带动产业发展的作用，需要创新精神。本套教材的编写从创作实践经验出发，通过对产业的深入分析及对动画业内动态发展趋势的研究，旨在推动动画表现形式的扩展，以此带动动画教学观念方面的创新，将成果应用到实际教学中，实现观念、技术与世界接轨，起到为学生打开全新的视野、开拓思维方式的作用，达到一种观念上的突破和创新。我们要实现中国现代动画人跨入当今世界先进的动画创作行列的目标，那么教育与科技必先行，因此希望通过这种研究方式，能够为中国动画的创作起到积极的推动作用。就目前教材呈现的观念和技术形态而言，解决的意义在于把最新的理念和技术应用到动画的创作中去，扩宽思路，为动画艺术的表现方式提供更多的空间，开拓一块崭新的领域。同时打破思维定式，提倡原创精神，起到引领示范作用，能够服务于动画的创作与专业的长足发展。另外根据本专业"十三五"规划的目标和要求，教材的内容对于卓越人才培养计划、本科教学质量与教学改革及创新团队培养计划目标的完成都有积极的推动作用。

朱春娅

天津美术学院动画艺术系

第二版前言

　　动画是视听艺术，综合了绘画、文学、舞蹈、雕塑、音乐等不同艺术形式。为了更好地展现出动画的视听魅力，需要汲取各艺术门类的营养，更需要理论基础与实践相结合，在创作中更好地体会动画带来的非凡视听享受。

　　定格动画是一种重要的动画类型，与手绘动画、计算机动画共同构成了现代动画的三大门类。定格动画是采用一种特殊的拍摄手法来实现的，它用摄像机一格一格地拍摄移动的物体，随后连续播放，使其看起来像是运动中的物体，这种拍摄手法后来也被命名为"逐格拍摄法"。与手绘动画和计算机动画不同，定格动画是通过逐格地拍摄对象然后使之连续放映，从而产生鲜活的人物形象或你能想象到的任何奇异角色。

　　从简单材料的直接摆拍到综合材料的细致制作，可以说定格动画就是由各种各样材料精良制作的一件艺术品，集影像、实体、音乐于一体，填满观众的心胸使之感到充实、满足，并获得一种审美愉悦感。从产生到现在，定格动画历经近百年的发展，其材料种类及其在影片中的艺术处理和应用类型也随着时代与科技的进步而改变，艺术家为了营造影片所渲染的气氛和风格，对材料的选择是不拘一格的，除了黏土、木偶、剪纸等传统材料以外，还包括金属、沙子、水、垃圾等现实生活中的所有事物。材料应用的广泛性不仅是定格动画的优势，也有利于提高动画初学者的创作兴趣，培养动手能力和创新精神。

　　目前中国动画应该培养动画制作者的原创精神，可以借鉴国外的一些成功作品，做出更有创意的动画作品。所以说，今天的动画行业最缺乏的不是所谓的技术，而是创新的能力。艺术高校所培养的专业学生不应是动画工匠，而是注重发掘学生的想象力和创新思维。定格动画取材灵活多变，操作性大，趣味性强，能够激起学生的创作欲望，拓宽学生的创意能力。

　　通过学习本书，读者不但可以理解动画的本质和内涵，还可以创作出丰富多彩的定格动画作品，更可以为二维、三维动画的创作拓宽思路。定格动画虽然不像普通的二维动画、三维动画那样具有流畅完美的动画效果，但其表现力强、空间感丰富，这也正是定格动画吸引人的原因所在，它可以使艺术家对角色、情景、动作行为等的表现更加自如、真实，使影片的魔幻效果达到最佳的状态。定格动画让观众感动的不仅仅是那些在黏土上留下的指纹和在材料上呈现的质感，更是其背后所蕴藏的那种富有个性的非凡生

命力。通过本书，我们将展现定格动画的这些特性，尤其是作为一门艺术形式的叙事技巧和表现风格，让读者在自己的创作过程中能够掌握和运用这种特殊的影片创作形式。

本书第1章主要讲解定格动画的基本知识，包括定格动画的起源与发展，并列举了一些经典作品，如《阿凡提的故事》《小鸡快跑》等，分别从故事情节、拍摄技术、镜头等方面进行了细致的分析，帮助读者更容易去理解定格动画的内涵。第2章主要讲解制作定格动画的硬件设施、所需工具材料和拍摄条件，图文并茂地教会读者如何正确使用工具。第3~5章主要讲解定格动画的前期、中期、后期制作，结合经典案例和计算机技术，从艺术美学和技术方面综合表述定格动画的制作过程。第6章讲述了材料的综合运用及常见的问题。定格动画的材料表现不再单一局限于某一种，而是将各种材料综合融入制作中，用材料传递感情，去深入观众的内心，达到情感的共鸣。第7章主要讲解3D打印技术在定格动画中的具体应用、工艺技法、案例分析与制作流程。

本书具有很强的创新性，其中，案例化的讲解、大量实践经验的总结及各类技法的分析，能够帮助读者较为直观地理解定格动画。希望通过本书的编写，为动画艺术系基础课程的教学提供蓝本。本书不仅是动画艺术系基础课程教学的载体，也可供非动画专业的读者及动画创作者、动画爱好者学习和参考使用。

本书也具有很强的实践性和操作性，要达到课程要求，必须通过大量的课题作业训练，才能提高定格动画制作的整体能力。本书通过真实制作案例，举例解析定格动画的制作过程，从定格动画的创作构思、制作材料的认识、制作人偶及场景的方法、定格动画制作过程中可能出现的问题及问题的解决方法等方面由浅入深的阶段性训练，提高读者自身的造型能力与人偶动画表达方式相结合的能力，意在启发动画专业读者自然的创造天性，促进动画艺术的教育逐步趋于完善和成熟。

本书还注重发挥读者的积极性与主动性，在课题内容上，广度、深度、难度和长度适中，体现动画教学大纲的教学要求。内容典型、精练，反映专业内在的基本结构，同时注重提高读者的审美，培养创新意识。要求读者学习完本书就完成一个自行编写、有创意的剧本并拍摄定格短片是不切实际的，因为剧本的好坏取决于创作者的文化水平和生活阅历，这无法在很短的时间内完成，但是针对某一种或多种材料，读者就有了具体的对象，有了思考、对比和联想的基础，在定格动画的课程中体会到手工制作的乐趣的同时，不断观察身边的事物并进行思考，或利用它们发挥各自的特点进行塑造，在认识和研究材料的过程中储存对材料的视觉记忆，为日后制作定格动画打下良好的基础。

本书由余春娜编著，在编写的过程中，虽然本着严谨的态度，力求将最完美的内容表达出来，但仍难免存在疏漏之处，望广大读者批评指正。

本书提供了PPT课件和考试题库答案等立体化教学资源，扫一扫右侧的二维码，推送到自己的邮箱后即可下载获取。

编　者

目 录

目　录

第 1 章
认识定格动画

- 定格动画概述
- 定格动画的起源与发展
- 定格动画的经典作品赏析

1.1　定格动画概述

　　定格动画属于动画门类的重要分支之一，与手绘动画和计算机动画不同，它是采用一种特别的拍摄手法来实现的。这种独特的拍摄手法，最早可以追溯到电影产业的发展初期，美国的一位无名技师在业余时间无意中发现了一种新形式的电影拍摄手法，即用摄像机一格一格地拍摄移动的物体，然后连续播放，使其看起来像是运动中的物体，这种拍摄手法后来被命名为"逐格拍摄法"。

　　定格动画正是采用这种手法将角色的运动展现给观众，从而使角色仿佛有了自己的意识一般在银幕上生动地表演。虽然现在定格动画已经不再流行，市面上的定格动画作品也很少，但这种古老的拍摄手法在我国曾经一度辉煌。例如，上海美术电影制片厂出品的《阿凡提的故事》系列短片，曾经吸引了无数观众的眼球，同时还获得了无数国内外的大奖，直到今天仍然被人津津乐道。

　　放眼世界，计算机技术飞速地发展，三维动画的出现的确给手绘动画和定格动画带来了不小的冲击，近些年来美国的动画片几乎全部采用三维制作手法。不可否认，采用三维技术制作的动画片拥有极强的真实性和震撼力，画面丰盈饱满，绚丽而又刺激，也非常符合观众的欣赏要求。但定格动画也有它独特的艺术特点，它是纯手工制作的动画，拥有真实的角色，每一个角色都是握在手中、真实存在的；它拥有真实的材质，每一块砖、每一寸土地都是真实存在的，这些都是三维动画所不能取代的。因此，许多动画艺术家仍然在使用这种古老的手法制作动画。定格动画并没有因为三维动画的兴起而就此消失，反而在困境中进步，新一代的定格动画不停地涌现，它们在技术和艺术上都有了很大的突破。例如，早些年的作品《圣诞夜惊魂》《小鸡快跑》和《僵尸新娘》；后来出现的优秀作品《了不起的狐狸爸爸》《玛丽和马克思》《科学怪狗》《通灵男孩诺曼》和《拯救盒怪》等。这些利用不同形式制作的定格动画一部比一部优秀，为这门古老的动画艺术增添了新的亮点。

1.2　定格动画的起源与发展

　　定格动画摄影术的出现可以追溯到电影的发展初期。早在1909年，定格动画摄影术所创造的视觉效果镜头就出现在默片时代的杰出导演杰·斯图亚特·布莱克顿的喜剧《尼古丁公主》里。影片运用定格动画摄影术制作了一些火柴、雪茄和烟具自己运动的效果。当时的欧洲人还不了解这种动画拍摄技术，他们在惊奇之余称之为"美国活动法"。法国高蒙公司的爱米尔·科尔发现这个秘诀以后拍摄了很多动画片。其中《小浮士德》是一部首先使用能够活动关节的木偶角色定格拍摄的木偶片，堪称定格动画的早

期杰作。之后，俄国的斯达列维奇于1912年侨居巴黎时也拍摄了一些木偶片，主角多为童话寓言中的动物，如《青蛙的皇帝梦》《家鼠与田鼠》《黄莺》和《蝴蝶女王》等，大大完善了木偶片的技术。他在这些片子里使用了各种开创性的手法和丰富的细节，反而造成了不够简洁的缺点，使剧情淹没在过于烦琐的细节里。之后，东欧很多木偶片也有类似的问题，不过在节奏缓慢的早期动画中这是司空见惯的。定格动画在日益完善的卡通动画的光芒下有些黯淡无光，随着美国几大成功的商业卡通形象风靡世界，"动画片"的定义似乎已经被手绘动画所独占。20世纪二三十年代，定格动画一直在一些小型制作和先锋派的实验性电影中被使用。

这种通过定格拍摄制作动画视觉效果的方法后来被一位来自加利福尼亚州的年轻人升华为一种艺术，这个年轻人就是定格动画摄影的开山鼻祖威尔斯·奥布莱恩(Willis H.OBrien)。这种技术真正在大银幕上大放异彩是在一部不朽的幻想电影——《金刚》中，奥布莱恩在这部真人和模型人物合成的彩片中充分发挥了他天才的想象力。当巨大的金刚在浓雾弥漫的山谷里和巨蛇、恐龙搏斗时，观众们仿佛真的面对那些史前巨兽，而金刚在帝国大厦顶端抓住玩具般小飞机的场面已经成了20世纪电影史上最经典的

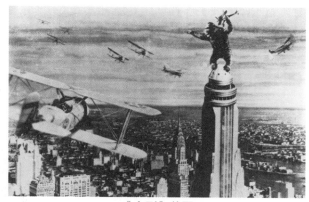

《金刚》截图

镜头。1907—1950年间，奥布莱恩拍摄了一系列怪兽电影，如《失落的帝国》《金刚之子》等，自此开创了幻想片中使用定格动画巨兽的先河。

在奥布莱恩的影响下，美国特级大师雷·哈里豪森创造出了一系列惊人的生动角色，这使他成为定格动画历史上无人能够企及的传奇人物。例如，1963年的《伊阿宋和亚尔古英雄们》、1981年的《泰坦之战》、1985年的《辛巴达的第七次航行》。其代表作《伊阿宋和亚尔古英雄们》讲述的是古希腊的英雄伊阿宋和他的朋友们勇闯神秘海岛，夺取传说中的金羊毛的故事。在该片中，哈里豪森史无前例地创造了七个手持

雷·哈里豪森

利剑和盾牌的骷髅士兵与真人扮演的角色进行格斗的场面。据说当时的拍摄工作非常复杂，以至于他一天只能拍摄13格胶片，整个段落耗时四个半月才完成。影片的这个段落获得了巨大的成功，已经成为电影史上有关定格动画摄影的经典桥段。哈里豪森凭借着自己非凡的想象力和创造力，将定格动画技术推向了一个巅峰，这种视觉效果艺术手段

影响了整整一代观众。

　　20世纪80年代末，计算机动画开始主宰电影特效以前，定格动画是制造真人演员无法扮演的幻想型角色的唯一手段。在雷·哈里豪森时代之后，领导定格动画摄影技术进步的核心人物是菲尔·蒂皮特(Phill Tippet)，他早年在卢卡斯的ILNI(工业光魔公司)工作，参与了包括《星球大战》等影片的制作，在摄制《星球大战：帝国反击战》中雪兽"堂堂"在雪原上奔跑的场景时，蒂皮特应用了一种新的定格摄影技术来模仿物体快速运动的效果，就是在每次快门开启时，让摄影机或模型沿一个方向做轻微的位移，在胶片上留下边缘模糊的影像。这种定格动画摄影方法称为运动模糊技巧，以此来创造雪兽"堂堂"逼真的飞奔镜头。在蒂皮特的下一部影片《屠龙者》中，他把对运动模糊技巧的运用又推向了一个新的高度——不是在一个方向上，而是在任意方向上添加运动模糊。为此，特效工程师斯图亚特·兹夫发明了一种复杂的动作控制装置，他称其为"活龙装置"。这种装置主要由六根金属杆组成，四根用来控制模型四肢，一根用来控制头部，另一根用来控制颈部，所有动作都被编制成计算机程序，由计算机控制，由此诞生了一种新的定格动画拍摄方式，称为Go-Motion技术。从Stop-Motion向Go-Motion的转变，计算机控制技术被引进定格动画摄影中标志着定格动画摄影技术上一次质的飞跃。

影片《屠龙者》截图

　　之后，由于计算机动画技术的日益完善，非常接近真实生物的计算机模拟出的角色渐渐取代了定格拍摄在特技电影中的地位，如导演斯皮尔伯格曾经试图用仿真的定格模型拍摄《侏罗纪公园》，但定格动画师无法制作出动作完全真实的恐龙，最后还是采用了令该片大出风头的计算机技术。可以说定格动画的黄金时代自此画上一个句号。

　　20世纪80年代末，英国阿德曼公司的尼克·帕克(Nick Park)创造了风靡全球的

《超级无敌掌门狗》系列，再次掀起了制作定格动画的高潮。其中的主角华莱士和阿高也成了黏土动画史上最出名的角色之一。曾经也是阿德曼公司成员的巴·伯维斯导演于1992年拍摄了以固定机位和可变换的布景为特色的《脚本》，该短片成为定格动画史上不朽的名作。后来，他还制作了几部木偶造型极为复杂和写实的动画。在欧洲，一些实验性的定格短片也非常引人注目，其中必须要提的人物是以先锋和怪诞出名的捷克导演简·斯万克马耶。他的著名定格动画《爱丽丝》(1987年)和《浮士德》(1994年)等几部短片十足震撼了观众的视觉，而由真人与动画合演的《极乐同盟》更是考验了我们的神经。

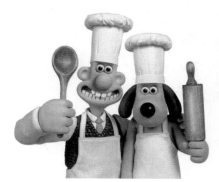

动画《超级无敌掌门狗》截图

这种动画形式以不可替代的魅力仍然被一些导演所青睐。其中有以拍摄哥特式幻想题材出名的鬼才导演——蒂姆·伯顿。他于1993年推出了效果十分惊人的《圣诞夜惊魂》，至今尚无人能够超越，其中百老汇音乐剧和造型绝妙的木偶实现了完美的结合。

随着科技的进步，3D打印技术逐渐运用到定格动画拍摄中，LAIKA(莱卡)工作室于2012年出品了《通灵男孩诺曼》，这部动画中的人偶表情是由不同的脸谱模型来表现的。影片中人偶制作不是基于传统的黏土或其他类似材质，而是利用3D打印机根据事先设计的Maya模型一次成型。这样一来，表情的更改就不能直

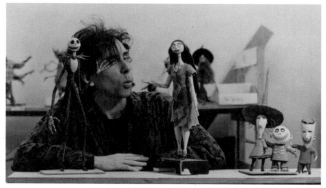

蒂姆·伯顿

接在物理人偶上捏弄操作，而是得靠"换脸"。影片中共有61个角色，LAIKA工作室共制作了178个人偶以对应角色的不同状态；为了给角色创造出丰富的表情，工作室总共打印出31 000件脸部表情模块，装满了1 257个储藏箱。单单主角诺曼就有28个不同的人偶模型和8 000多个脸部表情模型。此片的人物、场景细节也比以往定格动画攀升了

一个新的高度。LAIKA工作室这种拍摄定格动画的方式，充分展现了定格动画制作是一个多么费时、费力、费心，但又有趣、专业的过程。LAIKA工作室的作品《鬼妈妈》风格独特，颇受好评，也成为继阿德曼工作室之后炙手可热的、专注于定格动画制作的工作室。

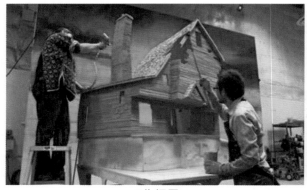

工作场景

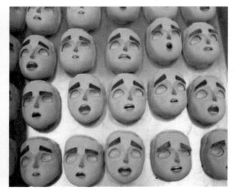

3D打印面部

定格动画除了一些公映的大片外，在世界各艺术高校中的普及也是其发展的重要因素。每年在各大动画节的短片和学生作品单元中，定格动画频频获奖，其独特的艺术表现力往往让评委和观众眼前一亮。

纵观定格动画的技术发展过程，不难看出，即使是最传统的定格动画摄影术也不可能不受到新技术的冲击，作为电影特殊视觉效果技术的重要组成部分，定格动画摄影术已经走到了尽头，它已经被计算机图形技术所取代。然而作为一种风格独特的动画艺术门类，定格动画艺术却逐步走向辉煌。

1.3　定格动画的经典作品赏析

1.《阿凡提的故事》

1980年，上海美术电影制片厂制作了一部经典的定格动画电影《阿凡提的故事》，这部动画片不仅在中国家喻户晓，而且很快传到了世界各地，深受各地观影者的喜爱，获得了国内外无数大奖。影片以传说人物阿凡提为主角，讲述阿凡提用自己的智慧帮助贫苦受欺负的人们讨回公道的故事，采用西域风格的场景，造型夸张，情节幽默、风趣，倒骑毛驴的阿凡提更是影片中的一大亮点，让人过目不忘。

第一部影片成功之后，又继续拍成了系列片。在那时的上海美术电影制片厂里，每个人都有自己的风格，都将自己最完美的作品呈现出来，最终才有了《阿凡提的故事》。《阿凡提的故事》系列片制作前前后后总共有十多年之久，导演曾说："我看着阿凡提一点一点成长，从最初的三四个木偶，一直到十年后，我攒了有100多个木偶，这

些木偶摆在我面前，我看着就欣慰不已，这是我们共同努力的成果，缺一不可。"

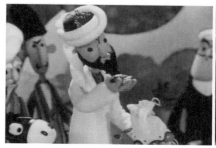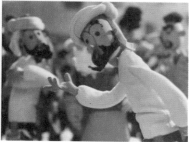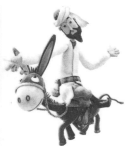

动画《阿凡提的故事》截图

2.《小鸡快跑》

2000年，阿德曼工作室推出费时约三年的全新作品《小鸡快跑》，由尼克·帕克(Nick Park)与彼得·洛伊德(Peter Lord)编剧、制作并导演，斯皮尔伯格的梦工场(Dream Works)出资，并与曾制作《与狼共舞》《希望与荣耀》和《飞天巨桃历险记》等片的联合电影公司(Allied Films)合作制片。《小鸡快跑》是阿德曼工作室的第一部动画长片，电影一推出就轰动全球。好莱坞的超级明星梅尔·吉布森在片中为美国鸡Rocky配音，他洪亮的嗓音大有"雄鸡一唱天下白"的味道，为影片增添了无限亮点。

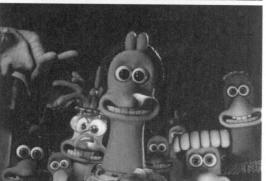

动画《小鸡快跑》截图

该影片获得了第58届金球奖，电影类-音乐喜剧类最佳影片(提名)；第13届欧洲电影奖-最佳影片(提名)；第54届英国电影和电视艺术学院奖，电影奖-最佳特效成就奖(提名)。

影片中讲述了在英格兰一个叫特维迪的养鸡场里，一只名叫金婕的母鸡带领鸡场母鸡大逃亡的故事。养鸡场的主人特维迪太太贪得无厌，一心只想着让母鸡们多下蛋。特维迪先生带着两条狼狗整天监视母鸡们的一举一动。要是哪只母鸡下的蛋少了，那它随时就会招来灭顶之灾。母鸡们整天生活得提心吊胆，生怕哪天厄运就会降临到自己的头上。母鸡金婕聪明而且有胆识，她不屈服于这种奴隶般的生活，于是她决心带领大家一起逃出养鸡场！

阿德曼的核心人物尼克·帕克才华横溢，在他2岁时就在新装修好的厨房的墙上，用永久性钢笔画满了漂亮的火车。他曾经为了凑钱买一部8mm摄影机而将整个夏天花在做苦工上，那是一个鸡肉包装工厂，每天上千只死鸡在生产线上流动，他说那就是激发他写下《小鸡快跑》的灵感。

《小鸡快跑》是黏土动画版的"大逃亡"，它从1996年就开始制作了，与《酷狗宝贝》《圣诞夜惊魂》一样，都属于最费工的"逐格拍摄动画"，所以光是制作黏土角色、场景就要花不少时间，而且《小鸡快跑》是首部以实际尺寸来制作片中的角色的，可见其幕后工作是多么精密与烦琐。

《小鸡快跑》达到的视觉效果出人意料，算得上是定格动画发展历程上的一大突破性的创作，因此它的票房极高，也受到观影者的一致好评，不失为一部佳作。

3.《人兔的诅咒》

《人兔的诅咒》是由导演史蒂夫·博克执导的一部喜剧黏土动画，由阿德曼工作室推出，属于《超级无敌掌门狗》黏土系列动画短片之一。该影片获得了第78届奥斯卡金像奖-最佳动画奖；第19届欧洲电影奖，观众奖-最佳影片(提名)；第59届英国电影和电视艺术学院奖，亚历山大·柯达奖最佳英国电影。影片中讲述了主人公Wallace和Gromit利用各种发明经营一家以人道捕捉、保护菜园而闻名的捉兔公司。然而在小镇即将举行每年一次的蔬菜大赛之前，出现了一只高大凶猛、夜间疯狂吞食菜园中蔬菜的兔人，整个小镇因而被笼罩在恐怖的阴影中。解决这个问题的重担自然落在了Wallace和Gromit的身上，为了赢取丽人的芳心，保证大赛的顺利进行，一人一狗使出浑身解数与这个兔人周旋，中间荒诞离奇、笑料百出，结局又让人深感意外。而在看完影片后，最让人记忆深刻的当然要数那只总在收拾烂摊子的小狗Gromit。

阿德曼工作室，由于2000年上映的定格动画电影《小鸡快跑》而轰动全球。精良的制作、活灵活现的角色运动，都是这部影片最出彩的地方。后来该工作室又推出了《超级无敌掌门狗》系列动画片，该动画片以特殊的英国风格、轻松幽默的人物刻画、精致的拍摄品质著称，因而此系列动画一推出，即成为全球瞩目的焦点。第一部动画《月球野餐记》在电视上首次播放时，即引起观众热烈的反响，并获得奥斯卡金像奖的提名。之后推出的系列作品《引鹅入室》和《剃刀边缘》两部动画，都分别获得当年奥斯卡最佳短片大奖。而《人兔的诅咒》更是达到了一个小巅峰，故事情节安排合理妥当，轻松幽默中又带着些许悬疑与紧张感，最后的结局更是出人意料。剧中大拿怪物恐怖片开

涮，从月夜人狼到金刚，将人物搞笑的动作和稀奇古怪的性格紧密结合。全片由30名动画制作者和250名工作人员经过两年时间制作完成，影片中的蔬果超过700个，树叶也有100多种。阿德曼制作小组在总结了之前的经验后，更好地突出了黏土动画质朴的特色。整部电影以展现一个独具英式幽默而又吸引人的故事为首要目的，视觉效果只用于锦上添花而不作为主要的娱乐手段。影片从音乐对白到场景设置，无不闪烁着英国人的智慧，含蓄幽默而又浪漫，让观众捧腹大笑。

至今《超级无敌掌门狗》系列动画片已成为英国文化的重要代表作。相信放眼全球，都没有哪个工作室的泥偶动画可以超越阿德曼工作室的作品。

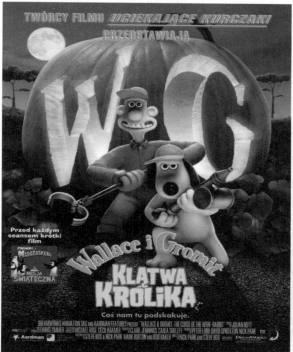
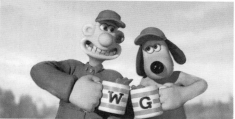

动画《超级无敌掌门狗》截图

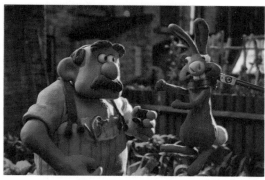
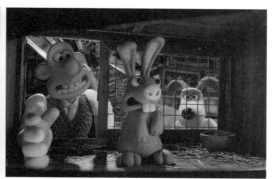

动画《人兔的诅咒》截图

4.《圣诞夜惊魂》

　　《圣诞夜惊魂》独树一帜的制作风格，堪称定格动画的经典之作，影片获得了第66届奥斯卡金像奖-最佳视觉效果(提名)；第51届金球奖，电影类-最佳电影配乐(提名)；第20届美国电影电视土星奖，土星奖-最佳奇幻电影。故事讲述了万圣节城城主为了体验

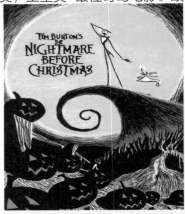

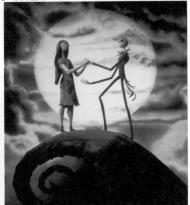

圣诞节，绑架了圣诞老人，自己做礼物分发给孩子们，但却好心办坏事，后来他终于明白了自己的责任不在于此，于是放走了圣诞老人，回到万圣节城，乖乖做他的城主，一切又恢复了原状。

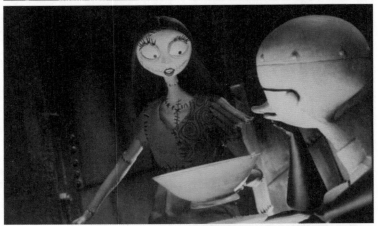

　　新技术的应用为整部片子增色不少。《圣诞夜惊魂》中的模型是用机械骨架制造而成的。专门为角色量身定做的机械骨架，做出的动作既精确、流畅又不至于变形，配合计算机操控的摄像机，简直是天生的组合，逐帧拍摄的魅力被完美地诠释。《圣诞夜惊魂》作为典型偶型动画，道具制作工程极其浩大，幕后共制作了227个偶型，其中包括吸血鬼、狼人、怪兽、木乃伊等很多在偶型动画界并不常见的偶人形象，尽管此时的偶型在灵活度和材质上都已有很大的改观，能节省不少重复制作的成

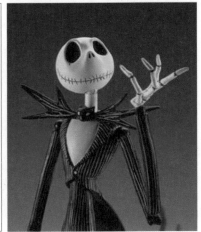

动画《圣诞夜惊魂》截图

本，但是从构造本质上来讲，《圣诞夜惊魂》仍是一次典型的动画复古尝试，其所用的每项动画技术，都可以在"偶人卡通之父"乔治·佩尔的作品中找到根源。而《圣诞夜惊魂》真正具有划时代意义的是，这是史上第一部得以全球范围发行的定格动画，能让影片达到如此令人惊叹的受欢迎程度，蒂姆·伯顿的巧妙构思绝对功不可没。

5.《僵尸新娘》

2005年上映的电影《僵尸新娘》，是由蒂姆·伯顿和麦克·约翰森共同执导完成的佳作。这是蒂姆·伯顿继《圣诞夜惊魂》之后的又一部力作，艺术上保持着他独有的风格，技术上继上一部作品有了质的飞跃。影片获得了第78届奥斯卡金像奖-最佳动画长片(提名)；第62届威尼斯国际电影节-未来数字电影奖；第32届美国电影电视土星奖，土星奖-最佳动画电影。

这部作品描写了一个被心爱的人所害变成僵尸，因为心中有怨恨迟迟不能升天的新娘，后来她遇到了维克特，并爱上了他，但却在与他相守的心愿马上要实现的时候，放走了维克特，让维克特与他的真爱在一起。影片无论是人物之间的冲突，还是剧情的发展，都是环环相扣，除了两段歌舞之外，绝没有为了增加片长而加一些无谓的桥段，这便是一部好电影的最基本原则，即影片内所有的元素必须为剧情服务。

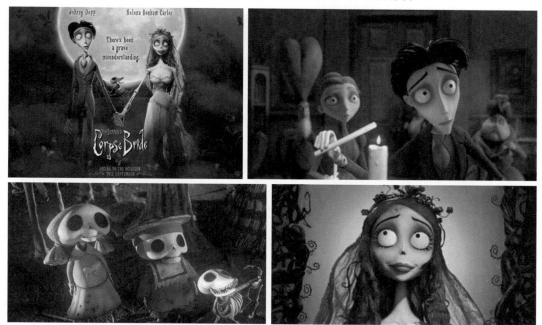

动画《僵尸新娘》截图

影片的色调主要以冷灰色和色彩鲜明的暖色为主。影片前段描述活人世界的时候，以冷灰色调为主，看起来就像是没有颜色的黑白片，但当剧情进行到死人的世界时，竟然变成了色彩鲜明的暖色调。这无疑是导演对现实社会的一种感悟的体现。在活人

的世界里，人们没有感情、没有温度，如同行尸走肉一般活着，反而在地底下，那些可爱的骷髅和僵尸，他们互相依赖、互相信任，活得有滋有味，让观影者深深感受到了温暖。

在技术方面，《僵尸新娘》有了很大的创新突破。不同于《圣诞夜惊魂》中换头部的方式，导演邀请瑞士机械制表师来为《僵尸新娘》中的人偶头部安装机械传动装置，可以一帧一帧地调制表情，让人偶看起来更加具有生命力。另外，服装和装饰品也颇费心思，单是僵尸新娘戴的面纱和花冠就花了10个月的时间才制作完成。

这部影片制作耗时10年之久，所有角色都是手工制作的真实木偶，没有采用现在动画界流行的三维计算机技术。蒂姆·伯顿和他的制作队伍非常耐心地按照胶片运转的频率，逐格移动木偶，相当繁复且耗时耗力。其中一位动画师介绍，很多时候一整天的工作，就只能完成银幕上一两秒钟的镜头。

这样一部精心制作、风格十足的片子，怎能不堪称经典呢？这部影片为定格动画的发展增添了一圈漂亮的光环。

6.《玛丽和马克思》

《玛丽和马克思》是澳大利亚导演亚当·艾略特的一部半自传性的影片，该影片获得了2009年法国昂西国际动画影展最佳动画长片奖；柏林国际电影节水晶熊奖及渥太华国际动画电影节最高奖。影片讲述了一对怪异但却纯真的笔友20多年的友情故事，这是导演亚当·艾略特自编自导的第五部影片，他说："……这部影片仍然在叙述我们对爱和宽容的渴望，不管我们拥有的是什么样不同的背景和文化，心之所向却是相同的……"

《玛丽和马克思》作为第24届圣丹斯电影节开幕影片，播出后大受观众欢迎，这是一部高品质的小成本电影，整部动画片是由大约132 480幅独立的画面制作而成，从最初的构想到影片拍摄完毕，艾略特一共用了5年的时间。他不仅是本片的编剧和导演，也是影片中所有形象的设计者。影片中的所有文字——那些出现在街角商店橱窗里的文字、招牌上的文字、包装上的文字、啤酒瓶上的文字、玛丽和马克思之间往来书信上的文字都是亚当·艾略特亲自书写。

影片的摄制过程中一共使用了212个黏土人，这些黏土人由黏土、复合材料、木棍和金属制作而成。每一个黏土人身上的各个关节都是可以活动的。摄制组还特别为影片的两个主角制作了十几个拷贝。为了能让主角面部活动起来，并且能做出各种表情以表达自己的情绪，他们需要一张能动的嘴和能动的眉毛——在每一定格中，工作人员都会给人物换一张不同的嘴。全片一共用了1 026张不同的嘴，每一张嘴都是一个由橡皮泥包裹着钢丝的模型。

影片一共拍摄了133个场景，并且用两种截然不同的颜色来代表纽约和墨尔本，分别是灰色和褐色。对于黏土动画而言，要拍摄这样的场景无疑是一项浩大的工程——从荒岛

到巧克力商店都要精心制作。对于摄制组而言，最大的挑战莫过于"捏造"出纽约的地平线了。同时，这也是整个电影中耗时最多的场景。整个美工组的20个工作人员花了整整两个月时间才完成。

影片一共制作了475个微缩的道具，从酒杯到打字机，都是工作人员用黏土一点一点捏出来的。特别是影片中出现的那台老式打字机，工作人员花了9周时间设计和制作。

惊人的数字远不止这些，还包括影片中使用的886只含有电线骨骼的塑料手；394个像瓢虫一样大小的瞳孔、38个灯泡和632个黏土模具等，这些都是工作人员手工制作的，工作人员的这种毅力和努力，就是影片成功的关键。

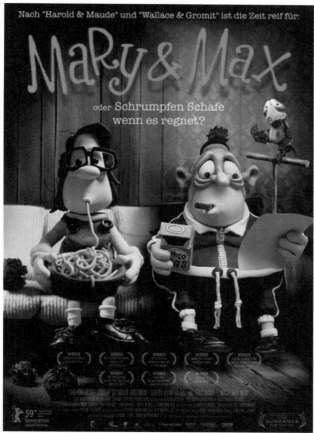

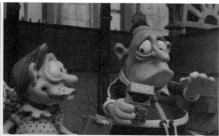

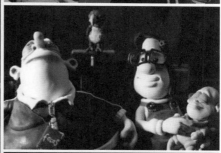

动画《玛丽和马克思》 动画《玛丽和马克思》截图

7.《鬼妈妈》

《鬼妈妈》是焦点影业和LAIKA工作室于2009年推出的定格动画电影，是由《圣诞夜惊魂》的导演亨利·塞利克执导完成的另一部佳作。影片上映后大受好评，全球总票房达到1.2亿美元，被媒体称为"展现了静帧动画全新可能性的作品"。该影片获得第82届奥斯卡金像奖-最佳动画长片(提名)；第67届金球奖，电影类-最佳动画长片(提名)；

第62届英国电影和电视艺术学院奖，英国电影和电视艺术学院-儿童奖-最佳电影长片。

作品改编自英国作家尼尔·盖曼的小说《卡洛琳》，讲述一个在真实生活中因父母的工作原因被冷落的孩子，她每天半夜都通过家里的通道来到一个梦境般的世界，那里有爱她的妈妈，陪她玩的爸爸，她沉迷于那里，不想回到现实中，但最终她发现一切都是假象，爱她的妈妈竟然是个鬼，于是她开始了自己的逃脱计划，最终救出了自己的亲生父母，一家人过上了幸福的生活。

　　LAIKA工作室是继阿德曼工作室后又一个专门制作定格动画的工作室，与阿德曼工作室的泥偶不同，LAIKA工作室采用的方法是用最先进的设备来制作角色的面部表情，那就是3D彩色立体打印机。他们将人偶需要的表情在计算机里调制完成，然后再使用3D彩色立体打印机打印出来，每一帧换一张脸，从而实现了超写实的人偶面部表情，让无生命的人偶能够栩栩如生地在观影者面前表演。这不同于计算机三维动画，它所使用的材质、效果都与计算机三维动画不同，这是一种让人近乎疯狂的效果。生动的表情和真实而细腻的材质感，是许多定格动画爱好者梦寐以求的效果，终于被LAIKA工作室实现了，这无疑是定格动画发展历史上的一个里程碑。

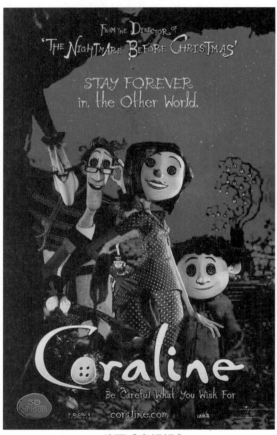

动画《鬼妈妈》

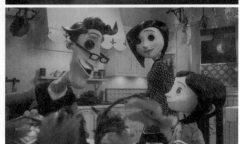
动画《鬼妈妈》截图

8.《通灵男孩诺曼》

《通灵男孩诺曼》是继《鬼妈妈》之后LAIKA工作室制作的另一部定格动画影片，于2012年上映。该影片获得了第85届奥斯卡金像奖–最佳动画长片(提名)；第66届英国电影和电视学院奖，电影奖–最佳动画片(提名)；第40届安妮奖–最佳动画电影角色奖。影片讲述了一个能看见鬼魂的男孩，刚开始被村里人当成怪物，但最后却因为他化解了一个充满怨恨的灵魂，挽救了整个村子。

这是一部纯原创影片，LAIKA工作室保持了他们的风格，继续在定格动画上进行突破，相对于上一部影片，这部影片的动作更加细腻，场景制作更加丰富多彩，服饰及材料方面也相对于上一部影片有了很大的提高。各种后期制作也完全融入电影的画面里，几乎看不出哪些是经过后期处理过的，甚至让许多观众惊呼："这是3D动画吧！"

动画《通灵男孩诺曼》

《通灵男孩诺曼》的导演曾说过，他们想要做超写实的动画，但在写实中要注重风格。于是，他们选择海蒂·史密斯(Heidi Smith)为他们设计角色。这些角色相当细腻，但也有点古怪，某些方面过于真实，非常漂亮，但就某些方面来看又非常难看，正如真正的人那样，非常适合整部影片的氛围。他们要求造景师将房屋都制作成倾斜的，整部影片几乎没有直的线条，因为要配合影片诡异的氛围，这样的要求难倒了造景师，但最终他们想办法解决了这个问题，并完成得近乎完美，让影片达到了出乎意料的效果。

整部影片共有36个不同的场景、120多个不同的角色，为了这些，剧组请来了专门的技师、机械师、服装设计师、裁缝、木匠、起重工、风景画家、园艺师等。这些人虽然来自不同的行业，但当他们来到LAIKA工作室，就都被这些人偶感染了，他们热爱这些工作，并相互间配合得天衣无缝。

他们为主角诺曼制作了8 800张不同表情的脸和配套的眉毛与嘴巴。这意味着这些脸和眉毛、嘴巴的不同组合，能为诺曼变化出150万种不同的表情。在诺曼标志性的头发中，一共有275根钢钉。制作诺曼头发的材料有羊毛、热胶水、强力胶、动物的皮毛和发胶。诺曼穿的那件T恤是为诺曼量身定做的，一共用了102针才被缝制出来。其中，领口的地方就缝制了48针。

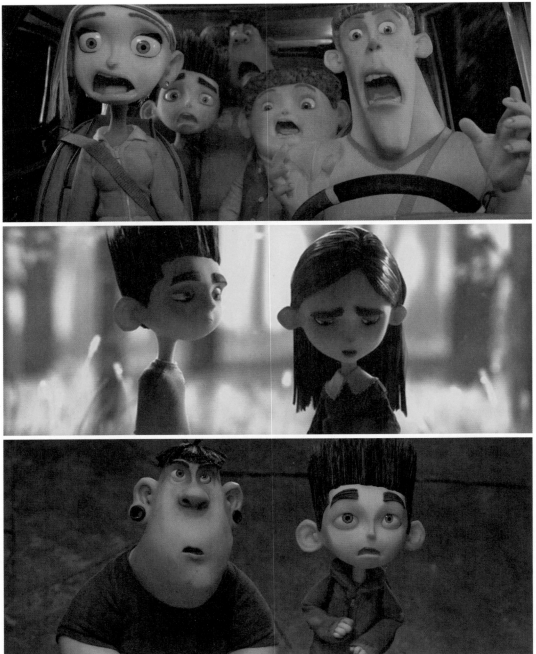

动画《通灵男孩诺曼》截图

　　另外，诺曼在卫生间遇见通风报信的鬼魂这个场景，剧组工作人员用了一年时间才摄制完成。为了制造影片中的几只宠物，剧组一共用了4个月，其中还不包括设计和测试的时间。影片一共用60个技师制作了178个宠物。为了搭建小镇的外景，剧组制作了一条足足有100m长的小路，并在路的周围制作了2 000多棵树。整部影片中最小的道具是

诺曼妈妈用的香水喷雾器，全由技师手工制作完成。这个道具在影片中有着重要的作用。最后成品的大小高约1.5cm，直径为0.32cm。而喷头则更小，直径只有0.15cm。

这些客观的数字，都是LAIKA剧组里的人付出努力完成的，正因为这样才成就了一部让人惊叹的定格动画。

9.《科学怪狗》

《科学怪狗》是蒂姆·伯顿在迪士尼公司拍摄的第二部3D动画电影，影片获得了第46届堪萨斯城影评人协会奖及最佳动画片；第85届奥斯卡金像奖-最佳动画长片(提名)；第70届金球奖，电影类-最佳动画片(提名)；第66届英国电影和电视艺术学院奖，电影奖-最佳动画片(提名)。影片讲述了一个小男孩的爱犬不幸被车撞死了，他伤心欲绝，在上物理课的时候受到启发，回家后他引了天上的雷

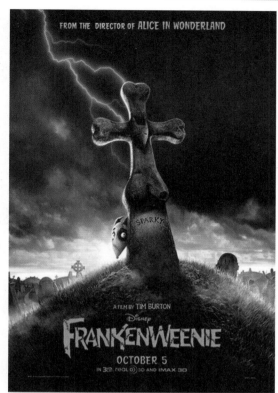

动画《科学怪狗》

电电击小狗的尸体，使小狗复活了，这吓坏了邻居们，他们都视这只狗为怪狗，十分厌恶它。影片结局是，邻居们将男孩和狗逼进一间小木屋，想烧死他们，但小狗将男孩救出，自己死去。邻居和父母为小狗的忠心感动，决定再次复活它。

动画《科学怪狗》截图

动画《科学怪狗》截图(续)

　　《科学怪狗》是一部翻拍的电影，其原作是伯顿的同名真人短片。而在计划翻拍的讨论中，这部电影被伯顿定为"黑白的定格动画"。影片很早就立项了，2005年乔思安·麦克吉本就为影片撰写了初稿的剧本，后来这个剧本被伯顿和约翰·奥古斯特精心打磨。把《科学怪狗》用定格动画的方式搬上银幕，一直是伯顿的一个心愿，因为在他看来，如果把《科学怪狗》这个故事拍摄成一部真人长片的话，会显得有些夸张。他说："对我来说，拍摄《科学怪狗》的动画，一直是一件大事。我觉得黑白定格动画是这个题材最好的表现方式。故事里的人物、动物和怪物，都可以恰如其分地表现出来。如果是真人电影，则会显得有些过头。虽然这是一个老题材、老故事，但是当我重新组织这些内容的时候，还是会有全新且特殊的感受。"

　　《科学怪狗》2010年在伦敦开拍，剧组为这部影片建造了一个巨大的工作间，在这个工作间里，他们创造了一个家庭阁楼、一片墓地和一所高中校园的内景。在安排好工作项目并分配好人员之后，整个摄影棚被分成了30个独立的区域，分区域拍摄影片的情节和镜头。影片的主角——小狗火花的玩偶被制作得相当"巨大"。在制作人物的时候，伯顿使用的是和拍摄《僵尸新娘》时一样的方法，先用不锈钢做骨架，为了保证轻度，再在骨架外面包一层发泡橡胶，为了达到真实的皮肤质感，再在发泡橡胶外面用硅胶制作一层皮肤，最后再用布料和毛发覆盖。拍摄出来的静态图片被导入计算机之后，再用相应的软件进行处理，才能得到一帧图像。因为很多人物的关节非常细小，所以市面上没有现成的螺栓和螺母可以购买，剧组专门请来了瑞士的一位钟表师，让他用自己的工具和技术手工制作螺栓和螺母。

　　和伯顿合作多年的艺术指导里克·海恩里奇斯参与了设计场景、制作玩偶和后期制作的全部过程，他说："这部影片中的很多场景，比如小镇、街道都是极其复杂的。我们既要表现出真实感，又要在片中展示出一种伯顿式的黑暗感，这是很复杂的。在制作玩偶时，我们除了放大小狗火花的比例外，其他的一切都是严格按照人物的比例来制作的。小镇的设计灵感来自伯顿长大的地方，确切地说，这是战后美国西南部常见的小镇。有些超现实的设施和物件的设计，来自《剪刀手爱德华》。"

　　影片在拍摄过程中，总共制作了200多个玩偶，每个人物有40~45个关节，小狗火花的全身大致由300个部件组成。

　　这部制作精良的影片，最终成功完成了，还办了一场大型的展览，大受好评。

第 2 章

定格动画的制作条件

- 制作工具
- 制作材料
- 制作设备

2.1 制作工具

相对于其他动画形式而言，制作定格动画所需要的工具可能会更多一些。这是因为定格动画是一种利用纯手工制作来展现作品魅力的动画形式，因此制作时需要用到的工具必然会相对多一些。至于具体需要用到多少工具，要取决于制作的是哪一种定格动画。定格动画对工具是没有局限性的，我们可以使用任何想象到的工具来协助完成制作。下面介绍一些制作定格动画时需要用到的基本工具，以及少许可能会用到的大型工具。

2.1.1 基本工具

1. 防护工具

由于定格动画的特点，在制作时不可避免地会使用到许多危险的工具，甚至可能涉及一些有毒的材料，因此从一开始就要提高自己的防护意识，学会保护自己。一般会用到的防护工具大概有以下几种。

(1) 防护手套

市面上可以买到的能够起到防护作用的手套有许多种，这里主要讲解两种，一种是棉线手套，可以是厚一点的那种。棉线手套一般在制作大尺寸木工活儿时戴，因为木材上经常会有分叉，为了保护好自己的手，最好戴上棉线手套。另外一种是

棉线手套和乳胶手套

一次性乳胶手套，这种手套比较薄，戴上之后基本不会影响手的灵活度。一次性乳胶手套一般在翻制模具时戴，有些液体可能存在一定的毒素或者是不方便清洗，使用这种手套可以有效避免这些问题。

(2) 防护眼罩

防护眼罩可用于许多地方，例如当使用电磨工作时，打磨的材料经常会出现乱飞的状况，为了避免材料飞入眼中，需要戴上防护眼罩以保护双眼。

(3) 防毒口罩

防毒口罩一般极少会用到，因此可以根据需要购买，如果制作过程中需要使用到某种有毒材料，就可以购买防毒口罩，预防有毒气体被吸入体内影响身体健康。

防护眼罩

防毒口罩

2. 裁割工具

(1) 剪刀

剪刀在生活中有多种不同的样式和作用，购买时应该充分考虑实用性，一般可能用到的剪刀有以下五种。

第一种是普通的剪刀，可用于剪纸、剪棉线等。

第二种是弯头的手术剪刀，制作的时候可能会用到一些海绵或者是其他不方便修剪整齐的材质，这时候用弯头剪刀可方便修剪。

第三种是裁缝专用剪刀，这种剪刀用于裁剪布料，当制作人偶衣服或者是场景中的被褥、窗帘等时，经常需要裁剪布料，这种剪刀可以将布料整齐地裁剪下来。

第四种是绣花剪刀，一般用于缝制布料的时候剪线，也可用于修剪较小的东西。

第五种是修眉剪，由于定格动画是按照真人成比例缩小来制作的，因此制作的东西一般而言都会比较小巧，这时可能就会用到修眉剪，因为这种剪刀体积比较小，可以修剪到一般剪刀不方便修剪的地方，由于体积小，因此刀锋也小，比较容易控制，可以减少失误。

第一种　　　第二种　　　第三种　　　第四种　　　第五种

剪刀

(2) 刀

在制作中可能用到的刀有以下几种。

第一种是美工刀。美工刀就是我们平时经常会用到的刀，俗称壁纸刀，这种刀用于一些相对比较好切割的材料，如纸、硬纸板、三夹板等，这种刀的好处在于我们比较熟悉它，裁割的时候力度比笔刀、手术刀强，又比较好控制，但是只适合裁割一些大面积的材料，不适合细节的处理。

第二种是手术刀。手术刀比其他刀要锋利很多，切割材料的时候比较省力，且可以切割一些不太好切的材料。手术刀有各种不同的型号，购买时可以根据自己所需要的尺寸进行选择。可用于切割软木、硅胶等材料。

美工刀　　　　　　　　　　　　　手术刀

第三种是笔刀。笔刀经常被用于制作模型，由于其小巧锋利，因而可以用于切割许多细节，不易出现失误，外形类似于普通的笔，使用方便，与其他刀相比，安全性更高，更容易掌控。但是不适合切割过硬的材料，容易损坏且操作不便。

第四种是勾刀。勾刀是一种专门用于切割亚克力板的刀，制作场景的时候经常会用亚克力板来代替玻璃，这时候就需要用到勾刀。

笔刀

勾刀

第五种是木工雕刻刀。木材是我们在制作定格动画场景时经常会用到的材料，因此许多时候就需要用到木工雕刻刀。木工雕刻刀的种类繁多，价格也高低不等，刀的锋利程度与用的时间长短有关系。有些刀被经常使用、打磨，就会变得越来越好用，因此购买的时候可以配套购买一块磨刀石，当刀锋不锋利的时候可以手动打磨。木工雕刻刀一般包含平刀、圆

木工雕刻刀

刀、三角刀、翘头刀、斜刀等，在不同情况下使用不同的刀工作，可以更好地达到想要的效果。

(3) 手板锯

手板锯一般用于切割尺寸比较大的木材，或者是其他比较难切割的材料。手板锯的优点是比较锋利，可以切割一般刀切割不了的材料，缺点就是比较难以控制，危险性也高一些。

手板锯

3. 测量工具

(1) 直尺

直尺通常用来进行一般的测量、画图等。由于其形状笔直且无法弯曲，因而在测量上受到了一定的限制，只能用来测量平面上的尺寸。

直尺

(2) 卷尺

卷尺一般用于测量比较长的距离、比较大的物体等，可弯曲测量，使用较方便，但不可用于画图。

(3) 皮尺

皮尺用于制作人偶服饰时测量人偶尺寸。

(4) 卡尺

卡尺，又叫作卡钳，分为内卡尺和外卡尺，用于制作等比例大小的物体或绘制同等距离时。例如制作人偶时，利用卡尺来测量设计图上各个部位的尺寸会非常方便。使用时，先用卡尺在制作的物体上卡好尺寸，然后使用卡号的大小对设计图上的尺寸进行衡量对比，就可以知道制作的物体是偏大还是偏小。

卷尺

皮尺 卡尺

(5) 游标卡尺

游标卡尺用于测量精确、细微的数值，由于定格动画制作的尺寸一般不会太大，因此在制作中会有许多较小的地方需要用到游标卡尺来测量具体大小。

(6) 克称

克称一般在翻模时使用，例如当我们翻制硅胶模具的时候，需要把握好硅胶、硅油和固化剂的比例，如果感觉自己估测不准，很难把握好量，就可以使用克称来协助完成，这样既提高成功率，又可以减少材料的浪费。

游标卡尺　　　　　　　　　　　　克称

4. 打磨工具

打磨工具一般用于修整和完善我们所制作的造型，也可直接使用其打造需要的形状，通常会使用到的打磨工具有以下几种。

(1) 砂纸

砂纸是较常使用的打磨工具，市面上售有各种粗细的砂纸，可根据不同需求选择购买。砂纸的优点在于，使用方便，可以打磨各种部位，可折叠，可撕着使用。但砂纸耗费量比较大，不可重复使用，因此比较浪费，且打磨较大体积的物体时比较费力。

(2) 铁锉刀

铁锉刀的纹理比较细，可以用于磨光和修形。市面上的铁锉刀有各种大小和形状，一般经常用到的有扁锉、圆锉和三角锉这三种，其他形状用到的地方并不多。除了较大的铁锉刀之外，市面上还有一种微型锉刀，这种锉刀比较适合定格动画的制作，可用于打磨较小的部件及精细的位置。相比较砂纸而言，铁锉刀打磨的力度更大、速度更快一些，但精准度没有砂纸高，很容易打磨过度；铁锉刀清理方便，可以重复使用，比较经济实惠，可与砂纸配合使用。

砂纸　　　　　　　　　　　　　铁锉刀

(3) 木锉刀

木锉刀是在制作木质道具时使用的，相对于铁
锉刀而言，木锉刀的纹理比较粗糙，可以较快地打
磨掉不需要的部位，打磨过后可用砂纸或铁锉刀磨
光，因此一般需要配合砂纸或铁锉刀使用。

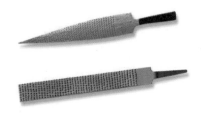

木锉刀

5. 泥塑工具

定格动画可采用各种不同的材质制作，如果需要制作泥偶动画或者是需要制作比较
精细的人物造型，可能会用到油泥这种材料，这里介绍一下使用油泥时需要用到的基本
工具。

(1) 泥雕刀

泥雕刀是制作泥雕的必备工具，市面上售有各种型号的泥雕刀，不同型号的泥雕刀
可以用于雕制不同的效果，购买时要依需求选择。

(2) 酒精喷灯

为了雕刻出细节丰富的造型，一般使用的是硬油泥，硬油泥非常坚硬，如果直接用
其造型可能会有一定的困难，它的特点是遇到高温熔化，冷却后再次变硬，因此为了方
便塑型，可以使用酒精喷灯对需要软化的部分进行加热，然后再塑型就会容易很多。

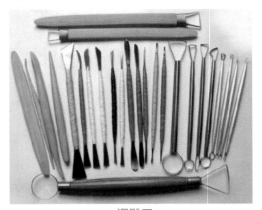

泥雕刀

酒精喷灯

6. 缝纫工具

(1) 针

针是缝纫的必备工具，市面上有许多种不同型号的针，由于我们要缝制的是按比例
缩小后的衣服，因此需要购买型号比较小的针，例如绣花针甚至是一些比绣花针还要细
小的针，针线越细缝制就越精细，当然难度也会相应提高一些。

(2) 定位针

定位针在缝制服装时可起到固定的作用，以保证缝制形状的准确性，属于辅助型
工具。

针

定位针

(3) 裁布刀

裁布刀可用于裁割各种尺寸的布料、棉絮、皮革、纸等各种较柔软的材质。裁割效果整齐，使用方法简单且好控制，也相对比较安全。

(4) 压布轮

压布轮用于将布料压出痕迹，然后按照痕迹手缝，可使缝制的线迹整齐而均匀。如果缝制的线迹经常会歪斜不整齐，就可以选择使用压布轮。

裁布刀

压布轮

(5) 笔形迷你电熨斗

这种熨斗与普通的熨斗不同，它非常小巧精细，适合制作玩偶服饰，可用于细部整烫，也可用于压边角等。我们制作的人偶服饰由于尺寸过小经常会出现衣服做完之后褶皱不平、边角歪斜等问题。如果出现这些问题，就可以使用这种熨斗来协助完成作品。

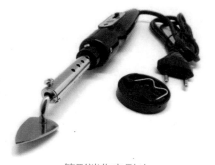

7. 其他工具

(1) 热熔胶枪

热熔胶枪可用于场景制作时起到黏合作用。热熔胶枪有一大一小两种尺寸，价格适中，条件允许的话可各准备一把，用于黏合不同尺寸的场景。优点是使用方便，黏合紧实且干的速度很快；缺点是出胶量大，比较难控制，黏合的部位干了之后会有许多多余的胶露在表面，影响美观，因此不能用于黏合细节部位。

笔形迷你电熨斗

(2) 电烙铁

电烙铁只有在制作人偶骨架时需要用到，由于一般需要制作的人偶尺寸都不大，因此只需要购买25W左右的小号电烙铁即可。

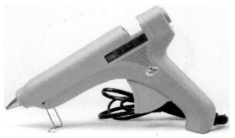

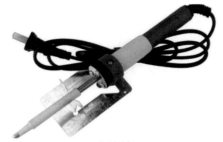

热熔胶枪 电烙铁

(3) 锤子

锤子用于场景制作，钉钉子时可能需要用到，也可用于制作道具。考虑到道具和场景的大小，也可以相应准备不同大小的锤子以便于使用，过大的锤子在制作小模型时容易因力度过大而造成模型的损伤甚至是毁坏。

(4) 钳子

市面上的钳子多种多样，一般可能会用到的钳子有尖嘴钳、弯嘴钳和剪钳，这几种钳子基本上就可以满足我们大部分的制作需求。尖嘴钳一般在制作人偶弯制铁丝时使用；弯嘴钳一般用于处理一些尖嘴钳所处理不到的位置；剪钳一般用于剪断铁丝。

(5) 镊子

镊子可以说在整个制作过程中随时都有可能会使用到，一般用于处理一些精细部位。例如可用于缝制衣服时、制作道具时及后期调动作时。一般需要准备的镊子有圆头镊子、弯头镊子和尖头镊子。

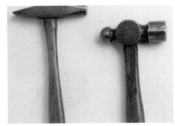 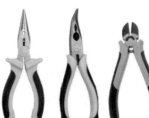

锤子 钳子 镊子

(6) 台钳

台钳属于辅助工具，例如在制作过程中需要固定一块木块，然后进行不同角度的打磨，但由于木块过小，手拿不方便打磨，这时可以用台钳固定，然后进行打磨，总之它的用处很大，可根据实际情况灵活使用。

(7) G型夹

G型夹通常用于翻模时夹紧模具、制作场景时固定各个部位及黏合尺寸较大的材料时按紧各个部位。例如需要用乳胶将两块尺寸较大的木板黏合到一起，但由于乳胶的风干速度较慢，尺寸又过大，可能无法同时按紧各个部位，此时可用G型夹固定涂好胶的两

块木板，待其自然风干即可，这样做既可以节省体力又可以节省时间。

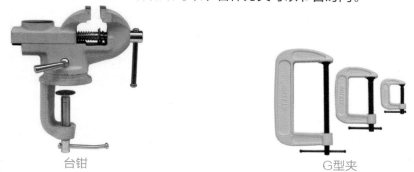

台钳　　　　　　　　　　　　　　　　　G型夹

(8) 刷子

刷子包括排笔刷和画笔刷两种，分别在涂胶和上色时使用。由于需要涂抹不同尺寸的物体，因此我们可以多准备一些不同型号的刷子。

(9) 铲刀

铲刀可用于制作石膏类物品时，作用是在石膏变干之前铲平表面，使其看起来整齐而平滑，也可用其铲出自己需要的各种形状。

刷子　　　　　　　　　　　　　　　　铲刀

2.1.2　大型工具

有些大型工具并不是必备工具，只是可以协助完成工作，在这里只简单介绍一下，在条件允许的情况下可以选择购买。

(1) 吊磨

吊磨，又称微型电磨，可在制作各种作品时使用。例如可用于为场景钻孔，可钻0.1~80mm的任何一种尺寸的孔；也可用于打磨硅胶，如果翻制出的硅胶表面不够平滑，可用吊磨打磨光滑，砂纸或锉刀都不能打磨硅胶，吊磨由于转速快，因此可以用于打磨硅胶，当然也可以打磨其他材料如木材等。市面上有卖各种各样的磨头，可以根据需求进行选择性购买。

(2) 台钻

台钻在制作人偶骨架时可能需要用到，也可以用于场景的制作。制作时可根据不同需求灵活使用。

(3) 砂轮机

砂轮机也是一种打磨工具，用于打磨稍大一点的物体，相对于砂纸、锉刀而言，使用起来更加方便，但也会危险一些，使用时需要注意。当使用砂纸和锉刀时，需要打磨的东西不动，砂纸和锉刀运动，才能起到打磨的效果；而砂轮机是磨不动，需要打磨的东西运动，从而起到打磨的效果。相对于前者而言后者更容易控制，且由于砂轮机转速较高，打磨速度也会有一定的提升，是相当不错的打磨工具。

吊磨

台钻

砂轮机

(4) 喷枪和气泵

喷枪可用于喷绘天片和大型场景，作用是使颜色均匀、无笔触。喷枪有各种不同的口径，购买时可根据需要喷绘的尺寸来选择，但即使是口径较小的喷枪，喷出的面积也比较大，不适合喷绘较小尺寸的道具。由于使用喷枪所需要的压力较大，因此需要使用至少3P以上的大气泵，造价比较贵，如果需要购买可具体咨询卖家。

(5) 喷笔和气泵

喷笔一般用于道具上色，可以喷绘非常细节的部位，与喷枪作用相同，使颜色分布均匀，作品更加完美。市面上的喷笔有不同的品牌和型号，价位也不同，可在购买之前仔细选择自己所需要的，通常选择口径为0.3mm或者0.5mm的喷笔就足够使用了。喷笔的喷嘴比较细小，无法用其喷绘大面积的场景。喷笔需要的压力较小，因此普通的小型气泵就可以带动使用。

(6) 曲线锯

曲线锯用于切割大尺寸的木材，是较危险的工具，使用时需要十分注意。曲线锯的优点是，可以准确地切割出需要的形状，可以是曲线的，也可以是直线的，比较省力省时。

喷枪和气泵

喷笔和气泵

曲线锯

(7) 电刨

电刨可用于快速地削除多余的部分，且削面光滑而平整。但电刨也是较危险的工具，使用时需要注意安全。

(8) 烤箱

烤箱通常用于某些特定材料的烘烤，例如发泡橡胶、美国土、陶泥等，这些都是需要经过烘烤才能完全成型的材料。购买时选择需要的尺寸即可。

(9) 抽真空机

抽真空机用于硅胶材料制作中。在翻制硅胶时经常会有气泡产生，造成表面粗糙有缺陷甚至是细节全无，特别是翻制人偶的脸部和手部时这种情况要尽量避免出现。一般解决方法是，可以在灌注时用喷笔将气泡吹开，也可以在做模具的时候制作一些排气孔，但这都不能百分之百地保证无气泡，因此在条件允许的情况下，可以使用抽真空机将硅胶中的空气抽出，这样就可以得到无气泡的光滑效果了。

电刨　　　　　　　　　　烤箱　　　　　　　　　　抽真空机

2.2 制作材料

定格动画的制作材料有很多，可以说只要想得到的市面上又可以购买到的材料都可以用作定格动画的制作材料。本节主要介绍通常情况下会使用到的基本材料，注意不要被介绍的这些材料限制思维，定格动画在材料上是没有限制的，你可以大胆地尝试各种新材料，达到效果即可。

2.2.1 人偶制作材料

1. 黏土

黏土可用于制作定格动画，不论是人偶还是道具，但由于黏土具有较柔软、易损坏的特性，通常情况下不能直接用于制作道具。不过用它来制作人偶还是非常不错的材

料，像阿德曼工作室的一部部经典作品一样，几乎都是用黏土来制作的。黏土的优点在于柔软性强，使用起来非常方便省时，而且可以反复利用，节约材料，但是同样因为它非常柔软的特性，很难制作出精细的作品，并且对于手工技巧要求很高，比较难以掌控。市面上的黏土有许多种，可按照需求购买，但要保证是不会干裂的黏土，因为拍摄过程可能会很长，如果人偶干裂，就会影响效果，也将无法修复。

2. 油泥

在需要制作比较精致的角色时，通常会使用到油泥。油泥是一种常温下质地坚硬，但遇热会熔化，冷却后又会恢复坚硬特性的材料，且冷却速度很快。油泥虽硬，但是可以使用泥雕刀对其进行塑型，塑型时可以配合使用酒精喷灯，这样就可以制造出精细的泥塑造型，因此许多雕塑师喜欢用比较坚硬的油泥，这样比较好把握细节，也可以重复进行修改。市面上的油泥有很多种，价格差异也很大。价格比较高的油泥和普通油泥的区别在于油泥的细腻度上。价格高的油泥通常会细腻一些，可以雕琢更多的细节。

黏土

油泥

市面上还有一种叫作美国土的材料，美国土属于软陶的一种，但不同于软陶，美国土比较硬，类似于油泥，便于雕塑，这种材料相比其他材料而言，可以雕琢最精细的细节，其在于，制作完成后进行烘烤，可以永久保留作品，不会变形。

美国土

3. 简易骨架材料

制作简易骨架通常会用到的材料有椴木、软木、速成钢、银丝、铝丝、铜丝、方形铜管、自攻螺丝、PVC套管等。下面简单介绍一下这些材料。

椴木和软木用于制作骨架的基本结构，所谓的基本结构就是指骨架上不需要进行运动但又不可缺少的基础部位，例如人偶的胸腔及盆骨。椴木和软木都是比较轻的木材，由于人偶需要运动，因此不能使用过重的木材。这两种木材的区别在于软木会比椴木更

轻一些，但是纹理不够细腻，如果用软木制作过小的材料，可能会出现裂开的严重后果，椴木则相对细腻一些，可用于雕刻更多的细节。

速成钢又称魔术钢，是一种混合钢胶，糅合前类似于黏土，可任意塑型，塑型完成后会在24小时之内完全硬化，不再变形。速成钢与前面所讲的椴木和软木是起一种作用的，都用于制作骨架的基本结构。速成钢较椴木和软木而言，制作更简易、更快速，但缺点在于制作的骨架损坏后不可修复，而椴木和软木制作的骨架，如果四肢损坏还可以进行替换。

银丝、铝丝、铜丝和方形铜管用于制作骨架四肢。其中方形铜管一般用于连接各个部位时使用，例如头颈之间的连接等。铝丝和铜丝都可以用于制作骨架四肢，但需要退火后使用，退火后的材料更加柔软且不易断裂，方便后期调整动作。区别在于铝丝相对铜丝而言更加柔软，可调性更强，制作也容易一些，但铝丝比铜丝容易折断，制作时可根据需求选择使用。

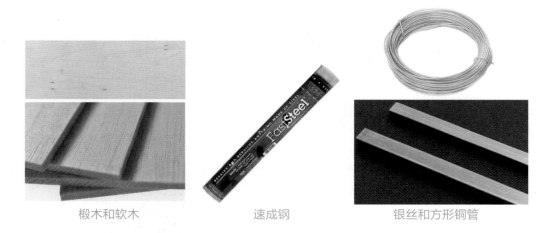

椴木和软木　　　　　　　　　　速成钢　　　　　　　　　　银丝和方形铜管

自攻螺丝和PVC套管都是使用木材制作简易骨架时需要用到的辅助材料，具体用法会在后面章节中讲到。

这些材料可结合使用制作不同的简易骨架，具体操作时可根据自己的需求来完成。

4. 金属球关节骨架材料

金属球关节骨架可以直接购买，如果需要自行制作，可以使用的材料有黄铜、紫铜、金属钛等材料。

黄铜相对于紫铜要软许多，制作时比较方便切割塑型，紫铜就相对结实稳定一些，但较难塑型。另外最稳定的材料是金属钛，用钛制成的材料有两大优点，一是结实耐用，损坏的可能性小；二是轻，钛是一种非常轻的金属材质，适合用来制作骨架，但是由于过于稳定，钛很难塑型，制作上有困难。

铜丝

5. 皮肤材料

骨架外的皮肤可以用的材料有医用胶布、海绵、发泡乳胶、硅胶等。

医用胶布用于包扎骨架上的球关节处，预防后期翻模时硅胶流入，影响运动；海绵用于包裹在骨架上层，填充肉感，可减少皮肤的厚度；发泡乳胶和硅胶都可以用于直接制作角色的皮肤，成型后都有十分真实的皮肤效果，区别在于发泡乳胶成型后会比硅胶轻，也要比硅胶更柔软一些，后期调制动作时不会带动关节回弹，硅胶由于弹性非常好，如果过厚可能会造成一定程度的回弹。发泡乳胶的质感与硅胶相比真实感会差一些，成型后的表层也没有硅胶细腻。因此有的动画师在制作时选择用发泡乳胶填充在身体内部之后再覆上一层超薄的硅胶，从而达到既不造成回弹，又可以兼顾细腻的肌肤感。另外需要注意的是，发泡乳胶需要与发泡剂、凝胶剂、固化剂及脱模剂配合使用才能够成型；硅胶需要与硅胶固化剂和硅油一起配合使用才能够成型。在选购时可以成套购买。

医用胶布、海绵、发泡乳胶和硅胶

6. 服装材料

(1) 布料

布料用于制作人偶的服饰，可根据需要选购各种布料，但由于制作尺寸的问题，为了达到真实而美观的效果，我们通常会选择一些比较轻薄且柔软的布料。例如宝宝棉布、磨毛棉布、弹力棉布、薄亚麻布等，另外一些超薄的皮革也可以使用，如用于制作皮鞋、手提包之类的物品。如果选不到需要的布料，可以挑选与所需布料近似的布，然后选择染料自行染色后使用。

布料和染料

(2) 胶

由于制作的服饰都是缩小的服饰，因此许多时候都需要用胶将布料黏合出需要的形状，然后再进行缝制，这样做可以保证衣服的精细度。U胶、酒精胶和布用双面胶这三种胶都可以在制作服装时使用。其中U胶与酒精胶相似，比酒精胶稍黏一些，黏合比酒精胶牢固，但容易渗透布料，干了之后容易留下痕迹，影响美观；酒精胶的黏度稍低一些，但干了之后不会留下痕迹，黏合布料之后再缝线也很实用，且价格比U胶低；布用双面胶需与

胶

一、单项选择题：在每小题的备选答案中选出一个正确答案，并将正确答案的代码填在题干上的括号内。

1. 间隔0.5s的两个定格静帧，人眼可以看出其跳动吗？（　　）

 A. 可以

 B. 不可以

2. 一秒钟出现的画面张数我们称之为（　　）。

 A. 帧

 B. 张

 C. 页

 D. 码

3. 走马灯的实际效果是（　　）。

 A. 真马的跑动

 B. 纸片的投影

 B. 录制好的视频

 D. 视觉幻象

4. NTSC制式电视的帧频是每秒显示的画面张数为（　　）。

 A. 30张

 B. 25张

 C. 24张

 D. 48张

5. 古代走马灯运动的动力是（　　）。

 A. 风力

 B. 蜡烛燃烧产生的热力

 C. 电力

 D. 人工

6. 一秒钟出现八张动画画面，我们称之为()。

 A. 一拍一

 B. 一拍二

 C. 一拍三

 D. 一拍四

7. 《镜花缘》属于()。

 A. 通过民间传说改编的作品

 B. 通过文学作品改编的作品

 C. 通过史实记载改编的作品

 D. 个人原创作品

8. 和动画原理有关的最早艺术形式是()。

 A. 阿尔达米拉洞窟壁画中奔跑的牛

 B. 伊西斯女神神庙

 C. 古埃及壁画

 D. 走马灯

9. 下面()被称为英国定格动画之父。

 A. 拉迪斯洛·斯塔维奇利

 B. 亚瑟·墨尔本·库伯

 C. 瑞·哈利豪森

10. 最早的定格动画作品表达了()相关内容。

 A. 虫子的故事

 B. 一个火柴小人

 C. 玩具们的故事

 D. 骑着毛驴的阿凡提

11. 《鱼盘》的导演是()。

 A. 虞哲光

 B. 靳夕

 C. 方润南

12. 威尔斯·奥布莱恩的()这部经典作品使用了复杂的偶角色结合定格动画技术进行制作。

 A. 《金刚》

 B. 《大猩猩乔扬》

13. 定格动画技术相较于计算机三维动画的优点有()。

 A. 能体现一种不完美的情趣

 B. 制作更深入细致

 C. 作品视觉效果更细腻

14. 制作定格动画和计算机三维动画最重要的是(　　)。

 A. 拍摄团队

 B. 设备精良

 C. 故事的剧本和角色的个性

 D. 成熟的技术

15. 计算机三维动画相较于定格动画技术的优点有(　　)。

 A. 制作更精美

 B. 制作效率更高

 C. 成本更低

 D. 制作方法简单

16. 定格动画场景制作一定要使用一个封闭且独立的空间(　　)。

 A. 是

 B. 不是

17. 要让一个纸片小人站立的较好方法是(　　)。

 A. 做支撑架

 B. 用手扶着拍

 C. 用绳子吊着小人

 D. 用软件修图

18. 斯皮尔伯格的梦工厂和阿德曼动画公司联合出品的定格动画作品有(　　)。

 A.《超级无敌掌门狗》

 B.《小鸡快跑》

 C.《阿凡提的故事》

19. 讲述英国的一个农场里一群羊、牧羊狗、三只小猪和农场主的有趣故事的作品是(　　)。

 A.《小羊提米》

 B.《小羊肖恩》

 C.《小羊佩奇》

 D.《小羊肖邦》

20.《超级无敌掌门狗》系列动画的创作人是(　　)。

 A. 阿德曼

 B. 尼克·帕克

 C. 阿依德

 D. 肖邦

21.《雕龙记》导演之一是(　　)。

 A. 万氏兄弟

 B. 万超尘

22. 《雕龙记》是一部(　　)。

　　A. 短篇动画

　　B. 中篇动画

　　C. 长篇动画

23. 以下(　　)这部作品是CG化最为彻底的定格动画。

　　A. 《鬼妈妈》

　　B. 《机器人9号》

　　C. 《玛丽和马克思》

　　D. 《阿凡提的故事》

24. 《猪八戒吃西瓜》属于(　　)。

　　A. 剪纸片

　　B. 折纸片

　　C. 三维动画

　　D. 真人动画

25. 以下(　　)这部作品保持有定格动画的"迟钝感"。

　　A. 《鬼妈妈》

　　B. 《机器人9号》

　　C. 《玛丽和马克思》

　　D. 《猪八戒吃西瓜》

26. 水墨剪纸工艺是由(　　)首创的。

　　A. 葛桂云

　　B. 胡进庆

　　C. 万超尘

27. 胡进庆导演的《葫芦兄弟》属于(　　)。

　　A. 水墨剪纸

　　B. 剪纸片

　　C. 折纸片

　　D. 三维动画

28. 将水墨剪纸动画艺术推向了顶峰的作品是(　　)。

　　A. 《金色的海螺》

　　B. 《长在屋里的竹笋》

　　C. 《鹬蚌相争》

　　D. 《阿凡提的故事》

二、多项选择题：在每小题的备选答案中选出两个或两个以上正确答案，并将正确答案的代码填在题干上的括号内。

1. 导演靳夕指导的定格动画作品有(　　)。
　　A.《阿凡提的故事》
　　B.《曹冲称象》
　　C.《孔雀公主》
　　D.《神笔马良》

2. 定格动画制作时可以选择(　　)等拍摄器材。
　　A. 单反相机
　　B. 手机
　　C. 普通照相机

3.《镜花缘》包括(　　)剧集。
　　A.《出海遇险》
　　B.《君子国》
　　C.《女儿国》
　　D.《两面国》

4. 以下(　　)物品可以作为定格动画拍摄时的稳定光源。
　　A. 手电筒
　　B. 台灯
　　C. 微型摄影棚聚光灯
　　D. 蜡烛

5.《瓷娃娃》的作品特色有(　　)。
　　A. 主角采用瓷都景德镇的高岭土捏制并涂以高温颜色釉烧成的
　　B. 用"套裁"和"代用"的方法在同一个瓷雕上拍摄各种动作
　　C. 运用电影的蒙太奇手法
　　D. 与真人合拍的作品

6. 有个同学想设计一个定格动画的角色，下面(　　)材料可以用来进行角色制作。
　　A. 布片
　　B. 卷纸轴心
　　C. 铁丝
　　D. 树叶

7. 雷·哈里豪森使用定格动画技术的影视代表作有(　　)。
　　A.《来自海底两万里》
　　B.《杰森王子力战群妖》
　　C.《恐龙谷》

8. 雷·哈里豪森将模型和定格摄影技术使用在电影屏幕上的作品有(　　)。

 A.《恐龙和迷失的线索》(1917年)

 B.《失落的世界》(1925年)

 C.《来自海底两万里》(1925年)

 D.《杰森王子力战群妖》(1918年)

9. 尝试用中国山水画作背景，开创了立体木偶与平面山水面有机结合的作品有(　　)。

 A.《愚人买鞋》

 B.《崂山道士》

 C.《恐龙谷》

 D.《失落的世界》

10. 要拍摄人坐公交车看着车窗外景物移动的场景需要哪几层？(　　)

 A. 天空层

 B. 公交车层

 C. 街景层

 D. 人物层

11. 定格动画的拍摄要点是(　　)。

 A. 要有稳定的光源

 B. 对焦清晰

 C. 机身要稳定

 D. 角色动作符合运动规律

12. 保持机身稳定的办法有(　　)。

 A. 用三脚架支撑

 B. 用手肘倚靠在固定物品上帮助手臂稳定

 C. 拍摄特殊角度不方便使用三脚架时，可将相机机身放在固定物品上代替三脚架

 D. 屏住呼吸防止手抖

13. 《僵尸新娘》动画作品风格有(　　)。

 A. 哥特式的阴暗

 B. 巴洛克式的明快

 C. 现代主义的风格

 D. 浓郁的中国风

14. 美国LAIKA工作室制作过的定格动画作品有(　　)。

 A.《鬼妈妈》

 B.《通灵男孩诺曼》

 C.《拯救盒怪》

 D.《了不起的狐狸爸爸》

15. 以下哪些作品的主角是娃娃？（　　）

 A. 《渔童》

 B. 《济公斗蟋蟀》

 C. 《猴龟分树》

 D. 《人参娃娃》

三、填空题

1. 随着科技的进步，3D打印技术逐渐步入定格动画拍摄中，LAIKA工作室于2012年出品了《＿＿＿＿＿＿》，这部动画中的人偶表情是由不同的脸谱模型来表现的。

2. 美国的一位无名技师在业余时间无意中发现了一种新形式的电影拍摄手法，即用摄像机一格一格地拍摄移动的物体，然后连续播放，使其看起来像是运动中的物体，这种拍摄手法后来被命名为"＿＿＿＿＿＿"。

3. 美国特级大师雷·哈里豪森代表作《＿＿＿＿＿＿》讲述的是古希腊的英雄伊阿宋和他的朋友们勇闯神秘海岛，夺取传说中的金羊毛的故事。

4. 在蒂皮特的影片《＿＿＿＿＿＿》中，他把对运动模糊技巧的运用又推向了一个新的高度——不是在一个方向上，而是在任意方向上添加运动模糊，为此，特效工程师斯图亚特·兹夫发明了一种复杂的动作控制装置，他称其为"＿＿＿＿＿＿"。

5. 蒂姆·伯顿于＿＿＿＿＿＿年推出了效果十分惊人的《圣诞夜惊魂》，至今尚无人能够超越其中百老汇音乐剧和造型绝妙的木偶的完美结合。

6. 2012年出品的《＿＿＿＿＿＿》动画中的人偶表情是由不同的脸谱模型来表现的。影片中人偶制作不是基于传统的黏土或其他类似材质，而是利用 3D 打印机根据事先设计的Maya建模一次成型。这样一来，表情的更改就不能直接在物理人偶上捏弄操作，而是得靠"＿＿＿＿＿＿"。

7. 1980年，上海美术电影制片厂制作了一部经典的定格动画电影《＿＿＿＿＿＿》，这部动画片不仅在中国家喻户晓，而且很快传到了世界各地，深受各地观影者的喜爱，获得了国内外无数大奖。

8. 《＿＿＿＿＿＿》这出黏土动画版的"大逃亡"，其实从 1996 年就开始制作了，它与《＿＿＿＿＿＿》《＿＿＿＿＿＿》一样，都属于最费工的"逐格拍摄动画"，所以光是制作黏土人、场景就要花不少时间，而且《＿＿＿＿＿＿》是首部以实际尺寸来制作片中的角色，可见其幕后工作是如何的精密与烦琐。

9. 《＿＿＿＿＿＿》不同于《圣诞夜惊魂》中换头部的方式，导演邀请瑞士机械制表师来为《＿＿＿＿＿＿》中的人偶头部安装机械传动装置，可以一帧一帧地调制表情，让人偶看起来更加具有生命力。

定格**动画**(第二版)

10. 《玛丽和马克思》是澳大利亚导演_____的一部半自传性的影片,该影片获得了2009年法国昂西国际动画影展最佳动画长片奖；柏林国际电影节水晶熊奖及渥太华国际动画电影节最高奖。

11. 《玛丽和马克思》作为第24届圣丹斯电影节开幕影片,播出后大受观众欢迎,这是一部高品质的小成本电影,整部动画片是由大约_____幅独立的画面制作而成,从最初的构想到影片拍摄完毕,艾略特一共用了5年的时间。

12. 《_____》是焦点影业和 LAIKA 工作室于 2009 年推出的定格动画电影,是由《圣诞夜惊魂》的导演亨利·塞利克执导完成的另一部佳作。

13. 定格动画不同于二维动画及其他动画形式的重要一点在于,定格动画可以依附不同的材料。如：_____、_____、_____、_____、_____。

14. 因为定格动画的这种逐格拍摄对象然后连续放映的动画形式不可能后期添帧的现象,故而在拍摄过程中,_____是关键,这就使动画片前期的_____的完成度显得尤为重要。

15. 定格动画须结合影片的基调设定动作。考虑到动作本身可以体现出角色的_____、角色的_____及作者深层次的暗示,动作的幽默性或是单一、笨拙,不同的动作表现会出现意想不到的结果。

16. 到目前为止,定格动画中的动作设计都借鉴了_____中角色的动作设计需要的运动规律,毕竟大部分的定格动画中的角色都是沿袭了_____的角色设计。

17. 动画中的角色最初是_____,荧屏上呈现出来的喜怒哀乐,代表性动作都是靠动画设计师的摸索设计。

18. 角色设定主要体现在两大方面：一是_____,二是_____。

19. 一部动画中的变化可谓多种多样,除了构图所表现的内容变化外,构图形式也是一种重要的变化,如_____、_____、_____、_____、_____都属于构图形式的变化。

20. 电影创作场面调度主要包括_____和_____两个方面。

21. 许多三维动画和手绘动画的动画师都会在开始制作动画之前先将设定好的角色用_____做出立体造型,这应该算是角色设计的最后一步,完成角色的_____后,会为后期的制作起到极大的作用。

22. 制作模具时,我们需要准备的材料有_____、_____、_____、_____、_____、_____。

23. 定格动画中,制作一个场景时,我们通常分为三层,第一层景是_____,第二层景是_____,第三层景是_____。

24. 我们制作的场景,在满足镜头要求的基础上,还需要做到的就是为动画师留出足够的_____来调制动作。

25. 定格动画拍摄完成之后，对于一些必要的效果，如果通过实景拍摄可能会有很大的困难，我们就需要通过_____的方式来完成。

四、名词解释题

1. 导演剧本

2. 逐格拍摄法

3. 角色设定

4. 变化原则

5. 匹配原则

6. 轴线

7. 平行机位(平行角度)

8. 共同视轴

9. 齐轴镜头

10. 视平线规则

11. 技巧(动画分镜头脚本中)

12. 机号

13. 景别

14. 黄金分割原则

15. 主题服务原则

16. Alpha通道

17. 定格动画

18. 运动模糊技巧

19. "活龙装置"

20. 中景

五、简答题

1. 什么是定格动画?

2. 简述定格动画的起源。

3. 简述定格动画的发展历史。

4. 简述制作定格动画的设备。

5. 简述定格动画的制作流程。

6. 定格动画《鬼妈妈》是如何使用最先进的设备来制作角色面部表情的?

7. 简述定格动画制作中砂纸的作用。

8. 简述定格动画制作中铁锉刀的作用。

9. 定格动画制作中铁锉刀与木锉刀的使用有何区别?

10. 在定格拍摄偶形动画时三脚架如何应用?

11. 定格动画中角色的表演可分为视觉上和听觉上两种,请简要说明。

12. 简述分镜头脚本的绘制与创作要求。

13. 简述定格动画拍摄的技术要点与流程。

14. 简述人偶泥塑在定格动画影片中的作用。

15. 简要说明3D换脸的制作方法，并举例。

16. 简要说明天片的制作方法。

17. 简要说明道具的做旧技法。

18. 定格动画影片制作后期运用Premiere处理的好处有哪些？

19. 简要说明影片中配音的重要性。

20. 为什么说成功的灯光布置可以准确地暗示时间和营造氛围？请简要分析。

六、论述题

1. 为何中国动画缺乏原创精神？应该如何解决这一问题？

2. 赏析《阿凡提的故事》。

3. 赏析《圣诞夜惊魂》中新技术的应用。

4. 从影片色调方面赏析《僵尸新娘》。

5. 定格动画《科学怪狗》为什么被定义为"黑白的定格动画"？

6. 角色设定主要体现在哪几个方面？请举例说明。

7. 与传统二维动画、计算机三维动画的场景设定相比较，分析定格动画中的场景设定具有哪些独特的方面？

8. 定格动画中对于更强调造型风格化和艺术感的卡通风格场景设计，为防止模型逼真的质感破坏场景原有的艺术感，应该如何协调各物体质感间的关系？

9. 为什么说材料塑型的应用担负着定格动画的命运？

10. 定格动画影片制作过程中，在制作一个场景时，通常将其分为三层，具体为哪三层？并分析它们之间的关系与作用。

11. 定格动画是如何将这些民间手工艺中的材料和元素融入影片创作中的？举例说明。

12. 制作一部时长为10分钟的定格动画短片。

熨斗结合使用，加热前如普通的布料一般无黏度，加热后熔化成胶黏合住布料，且不留痕迹。

2.2.2　场景制作材料

1. 基础材料

由于制作的作品不同，需要的材料也不尽相同，通常情况下可能使用到的材料有纸、木材、米菠萝板、XPS挤塑板、亚克力板、ABS板、软陶、焊锡丝和焊锡膏等。

纸可以是卡纸、箱板纸、瓦楞纸、白报纸及报纸等。卡纸、箱板纸及瓦楞纸可用于制作场景中的道具，这些材料具备了一定的厚度，可以用于制作立体效果，优点是裁割省力，方便使用，缺点是无法制作出丰富的效果和细节。白报纸及报纸主要用于天片制作时，贴于木板之上，方便上色。

市面上木材的种类多样，我们可能会用到的木材有三夹板、木方、椴木和实木板等。三夹板是制作场景时用得比较多的材料，原因在于三夹板比较容易切割，也具备木材的纹理，制作完成后效果比较好；木方有各种不同的尺寸，最细的只有3mm，我们可以任意选择自己需要的尺寸购买，一般会用在制作边框、柱子或者搭在房屋的墙壁之后，起到稳固作用等；椴木可用于塑造一些细节丰富、质感较强的道具；实木板通常在制作场景地盘时使用。

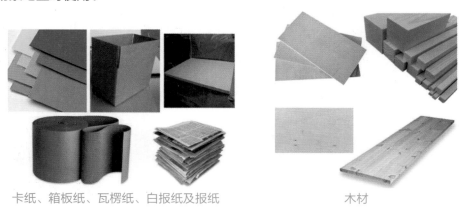

卡纸、箱板纸、瓦楞纸、白报纸及报纸　　　　　　　　木材

米菠萝板和XPS挤塑板都可以用于制作场景的底面，可制作出不同高低的效果，且容易塑型。也可用于制作道具，例如我们经常会在电视里看到皇宫中精雕细琢的柱子，有许多就是用这两种材料制作的，优点在于切割省力、易掌握，质地也非常轻盈，可大量使用。另外米菠萝板还可以在拍摄时做反光板使用。

亚克力板通常在制作玻璃效果的时候使用，有各种不同的厚度，可选择性使用。

ABS板是建筑模型使用的一种材料，遇热可以弯曲，切割也非常省力，可以用于制作汽车、灯箱之类的道具。

软陶可用于制作各种道具，制作完成后放入烤箱烘烤定型，之后上色即可。

焊锡丝和焊锡膏是使用电烙铁时需要用到的材料，一般用于场景制作中或者是人偶骨架制作时。

米菠萝板和XPS挤塑板

亚克力板

软陶、焊锡丝和焊锡膏

2. 翻模材料

当需要制作许多一模一样的道具时，例如门、窗、柱子等，可以选择制作模具，然后进行复制。所需要用到的材料有树脂、可塑树脂、硅胶、石膏粉、陶泥、凡士林等，具体的用途会在之后的章节中进行详细讲解。

树脂、可塑树脂、硅胶、石膏粉、陶泥和凡士林

3. 其他材料

除了必备的基础材料之外，可能还会用到一些其他的材料，如各种用于黏合的胶、AB补土及颜料等。

其中需要用到的胶的种类有502胶、模型胶水、喷胶、热熔胶、白乳胶及糊精。502胶可用于黏合各种部位，但不能用于黏合XPS挤塑板，因为它会腐蚀板材，502胶的特点是风干速度快，使用方便，但使用时需要注意尽量不要使其流到表面，因为风干之后会留下白色的印记，

502胶、模型胶水、喷胶、热熔胶和糊精

很难彻底清除；模型胶水主要用于黏合ABS板，风干速度快，黏合非常牢固且不留痕迹；喷胶可以用黏合面积比较大的部位，使用方便，但黏合时间比较长；热熔胶可用于黏合尺寸比较大的部位，特点是黏合速度快，方便省时；白乳胶通常用于黏合木材，黏合牢固但时间较长；糊精一般用于黏合纸类材料，制作天片时需要大量使用。另外，如果感觉有些部位黏合不牢固，或者是不习惯使用胶来制作，也可以使用钉子，市面上有

卖各种大小的钉子，最小的大概只有0.8寸，用于制作场景也非常合适，可根据不同需求选择性使用。

AB补土

AB补土是一种环氧型塑形补土，分为A、B两片，一片是主剂，另外一片是固化剂，1∶1混合均匀后使用，可塑造任何形状，从操作时间上看，快干型的可操作时间有10分钟左右，慢干型的可操作时间有30分钟左右，之后会自然风干，快干型的固化时间需要6个小时，慢干型的需要16个小时，固化后非常坚硬，不易损坏。这种材料通常被用于模型制作中，也很适合定格动画的制作，可用于制作细节，但价格相对较高，可根据需求选择使用与否。

颜料用于后期上色，一般会使用到的颜料有丙烯颜料、水粉颜料及油性模型漆。丙烯颜料颜色比较鲜艳明亮，但相对较厚，颗粒较多，用其上色容易造成涂抹不均匀；水粉颜料相对较细腻，颗粒较少，仔细使用可涂抹均匀，但颜色要比丙烯颜料暗淡一些；油性模型漆需要配合喷笔使用，颜色比较鲜艳，喷绘后非常均匀，但价格相对要高出许多，不适合大面积使用。颜料的品牌有很多，对于定格动画制作而言要求没有绘画那么高，制作时可以根据需求选择性购买，也可以各种颜料配合使用，从而达到自己需要的效果。

2.3　制作设备

定格动画的制作设备包括专业定格动画软件、专业的进口三脚架、专业的进口云台、高清摄影机(HDV)、手动功能强的准专业数码相机、单反数码相机、定格动画数控推拉摇移设备、高配计算机、灯光照明组、 蓝幕布或绿幕布、拍摄台带背景板架等。

2.3.1　灯光设备

成功的灯光布置可以准确地暗示时间和营造气氛，动画片由于本身的特殊性，灯光可以比真人演出的影片更加夸张，色彩强烈。除了会闪烁的荧光灯，几乎任何稳定的光源都可使用。

灯光设备：泛光灯、聚光灯、追光灯和反光板。

动画制作工具：定位仪、活动支架、总控制架等。

通常泛光灯、聚光灯、追光灯和反光板等位于摄影台的两侧和上方，摄影棚中的所有灯光设备都连接到一个调光板，使动画师能够方便地控制调整每一盏灯的照射亮度，获得所需要的布光效果。

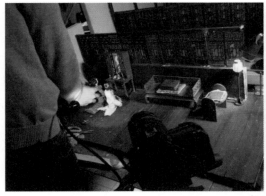

摄影棚

拍摄定格动画所用的灯光可以分为两大类，即照明灯光和效果灯光。由于要拍摄的

布景和模型尺寸不大，因此拍摄定格动画的照明灯光功率都不算太大，大多在100~300W。灯光的配置可根据需要来确定，为了营造布景的环境气氛，有时需要对灯光进行修饰，例如改变色彩或是用图案遮光板制作阴影效果等。常用的做法是在相关的位置安装小型灯泡或发光二极管等发光装置来模拟这些光亮的效果。

定格场景

2.3.2 摄影设备

1. 摄影棚

对于初学者而言，一个小小的空间就可以用来摄制定格动画片，它可以是储藏室、客厅或是卧室等任何地方。然而，一间标准的摄制定格动画片的摄影棚就要复杂多了，摄影棚的空间大小必须能容纳诸如摄影台、三脚架、摄影机/摄像机、灯光设备、监视器、摄影机控制设备和动画/修理工具等，并且还要能让这些设备正常运转和工作。

2. 摄影台

摄影台是摄影棚的核心，所有的设备都围绕着它来布置，包括摄影机的脚架、移动摄影平台等。摄影辅助工具包括测光表、色温仪、滤光镜、遮光板等。

摄影棚

摄影台

3. 拍摄器材

数字特效普及之前，很多电影的特技镜头都是使用逐格方式拍摄制作的。很多动画片其实都是定格动画，例如《曹冲称象》《阿凡提的故事》和《神笔马良》，由于传统定格动画多用胶片摄影机逐格拍摄，成本和制作难度对普通人来说难以想象。如今数字技术的发展使家用DC或DV也能拍摄出画面质量相当好的定格动画作品，因此越来越多的人开始自己制作定格动画作品。

DV：单帧画面的分辨率没有DC高，但是由于使用火线直接连接计算机，并通过软件随时采集画面，看着更直观，操作起来更简便容易，也完全能满足电视播出质量的要求。

DC：成像质量相当好，完全可以超过电视播出质量。但是由于要拍摄素材然后导入计算机才能清楚地看到拍摄结果，操作起来相对麻烦一些。

单反相机和三脚架

摄影机架设在摄影台的正面，紧挨着它的旁边同时会架设一台摄像机，两台摄影设备都连接在控制器和监视器上。摄影设备的控制器和监视器被安置在摄影棚的某个角落，用于控制摄影机/摄像机的拍摄运行和即时观察拍摄的效果。摄影机的用处是帮助动画师及时回放观看制作的动画效果。

在定格拍摄偶形动画时，摄影机必须架设在三脚架的移动平台之上。三脚架必须稳固，而且固定摄影机的云台必须保证在旋转和俯仰灵活的同时能够在恰当的位置精确锁定。在定格动画摄影中，拍摄运动镜头曾经是一件困难的事情，这是因为摄影机的移动很难保证流畅，直到出现了自动化的摄影机运动控制系统，这种高度自动化的摄影机移动平台设备大大提升了整个摄影的艺术表现力。

摄影棚工作室

2.3.3　后期设备

　　定格动画的后期与传统动画完全一样：把拍摄好的序列导入计算机，在软件内合并成视频片段，然后在时间线上调整速度。定格动画一般是1拍2(每秒12格)或者1拍3(每秒8格)就足够了。在各镜头单独调整完毕后，将所有镜头统一导入进行最后的剪辑。特技合成部分完全在计算机内完成，常用的方法有蓝幕抠像、动作模糊、手工绘制特技和擦除支撑物等。

工作设备

工作照

　　视频编辑通过专业图形工作站来完成此项工作，配合专业的定格动画软件AnimatorHD进行图像信息捕捉采集，并通过简单的操作方式和强大的软件自定义功能来完成短片编辑和输出。

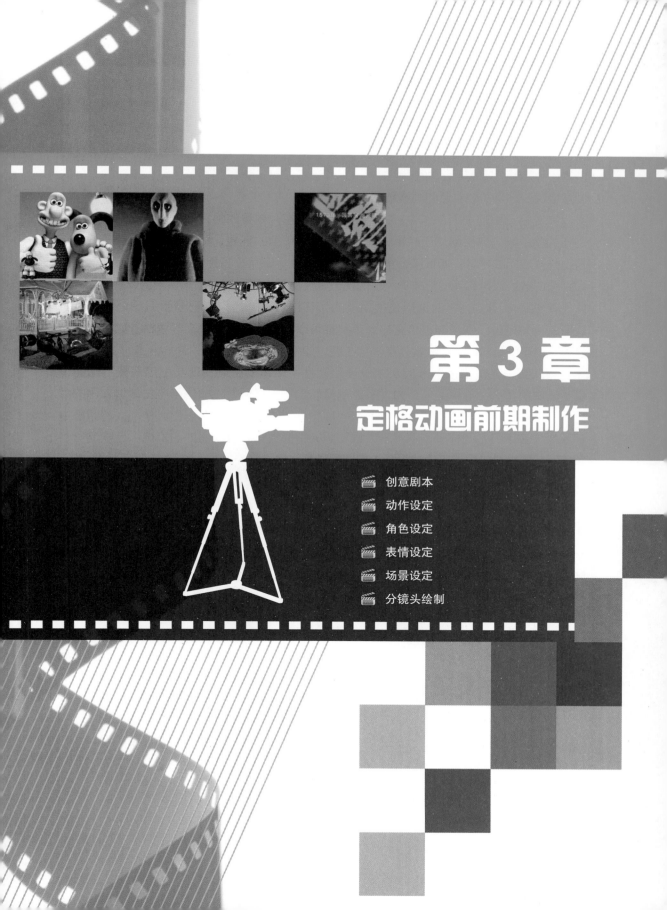

第 3 章

定格动画前期制作

- 🎬 创意剧本
- 🎬 动作设定
- 🎬 角色设定
- 🎬 表情设定
- 🎬 场景设定
- 🎬 分镜头绘制

3.1　创意剧本

创意剧本为定格动画全片提供内容。一个好的剧本是一部片子的灵魂。一个好故事根据宏观制作成熟程度的不同，详略也不同。而对于任何一部动画片，不分材料形式，剧本创作和编写是基础。如何创作一部好片子是没有一套完整的规律可以遵循的，好的创意取决于你平常对生活的观察和思考。

在定格动画的前期创作中，材料始终是影响影片效果的最大因素。从利用单一材料制作的简单摆拍效果到对于综合材料雕刻的精细程度的把握，再到如今的年轻动画人对新型材料应用的探索，如纸牌、木偶、玩具、泥土、蔬菜、日用品(如牙刷和牙膏)等。考虑到强调选用材料的不同与故事风格的统一，也是创作剧本时必须意识到的课题。

在创意之初，题材的选择是很重要的。在选择上既可以自己着手编写，也可以对现有的材料进行二次创作。这里的现有材料可以是诗歌、谚语等文学素材，如《三个和尚》，也可以是对已有的影视作品进行改编，如《小兵张嘎》。

首先要确定故事大的方向。第一种是让片中故事的主体在现实生活背景下活动，赋予非生命体不可思议的生命力，拉近观众感知的"我们"生命体与非生命体之间的距离。第二种是充分发挥想象力，尝试用各种想不到的材料进行再创作，推翻人们印象中它原本"应该"是的样子。不同于二维动画的平面性和三维动画的虚拟感，定格动画中角色所用的材料的质感不停地提醒人们空间的真实性。

其次内容决定深度。无论影片的基调是快乐、悲伤、严肃、惊悚，都需要一个好的故事支撑。对于故事必需的核心——矛盾的刻画尤其重要，事件矛盾或情感冲突都是一个优秀剧本的保障。而有些剧本内容空洞，剧本中体现出来的作者个人的表现欲望大于其阐述的内容，好的剧本重在内涵。重要的是从故事中可以看出作者想要表达的观点和诠释的世界。

在平常生活中每当你想到一个不错的点子，建议你将它们记录下来，或者草草画下。有时你会发现，在寥寥几笔之中，仅仅是一个不太完善的角色设定或场景设定都是将这个点子完善成剧本的灵感。随时记录下自己的想法会使你思路开阔，并丰富剧本。

在确定构想后，要将这些进行整理，列出大纲和故事架构，然后开始编写剧本。值得注意的是，在进行剧本创作时，视觉概念设计也就是造型设计、场景设计都是要与之同时进行的。这样出来的全片才能和谐呼应。

还有一点需要提出，剧本创作期间要充分考虑到自身制作水平的成熟度。对于经验不太丰富的动画爱好者，不要满腔热血埋头于创作中，以致编写出来的剧本的完整度大大超出自己的实际制作能力。除去我们平常知道的有骨架的定格动画外，还是有很多其他的形式、材料可以使用，只要能表达完整就是好作品。对当下状态的正确评估也是创作剧本时必须正视的问题。

3.2 动作设定

　　动作设计和动画片中的造型设计、美术风格设计等有着密切的关系，一起组成动画片前期创作的重要环节和元素。因为定格动画采取逐格摄影这种特殊拍摄手法，所以造成片中空间的假定性和场景的假定性，可以体现物体的夸张变形，制造出生活中不可能见到的效果。这时候生动的动作设计起着至关重要的作用。

　　遵循实物的比例结构和运动规律，作为基础的现实主义风格的动作设计。虽然动画片的角色是多样的，除去大部分以人或动物为主要对象外，还有将物体、道具作为有生命体的主角定性描绘。虽然不同的物体运动规律肯定不同，但是无一例外地表达的都是人的情感。影片通过拟人化的表达语言使角色鲜活，更有生命力。如阿德曼工作室制作的《超级无敌掌门狗》和《小羊肖恩》。

　　跟随动画的节奏和情节确定动作风格，多用于艺术动画片。在片中的动作风格与音乐风格、美术风格达到统一，不能只追求不同主体的动作差异而忽略片子的整体和统一。例如《平衡》（1989年），片中的五个人物全部相同，在动作设计方向上没有太大差异，所以动作的设计结合影片的节奏快缓，没有一处浪费，形成一部具有鲜明特色的严肃短片。

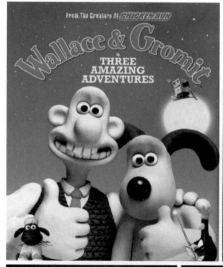

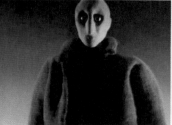
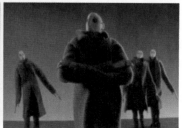

部分动画截图

须结合影片的基调设定动作。考虑到动作本身可以体现角色的性格、角色的背景及作者深层次的暗示，动作的幽默性或是单一、笨拙，不同的动作表现会出现令人意想不到的结果。最终的效果也许好到令你大吃一惊，也许会很糟糕，这都需要设计者花一些时间去尝试。如英国著名偶动画创作者巴瑞·普维斯(Barry Purves)的《剧本》(1992年)，在这部以独幕剧为表演方式的影片中，可以看出眼神与手势是作者着重强调的表演方式。作者说过为了这部戏去手语学校上了6个月的课程，片中主角的手势都可以用手语解读。这就是动作设计阶段体现出来的态度，每一个使角色更加出彩的可能性都不能忽视。

到目前为止，定格动画中的动作设计都借鉴了二维动画中角色的动作设计需要的运动规律，毕竟大部分定格动画中的角色都是沿袭了二维动画的角色设计。除此之外，定格动画不同于二维动画及其他动画形式的重要一点在于，定格动画可以依附不同的材料，如沙土、黏土、木偶、纸、积木玩具等。前文已提到过材料本身的质感是整部动画片效果的重要组成部分。以上两种材料不同的制作方向，使设计动作的过程中为了实现角色的运动方式采取不同的策略。不管影片采用什么形式，动作设计都需要参照物体的运动规律。但由于材料的不同增加了设计难度，对于片中出现的非生命体的运动规律，需要我们参考在现实中可转换或相同的物体的运动规律，在这个基础上进行适当的夸张和变形，最终达到动作合理的效果。

在此基础上沿袭二维动画的角色设定和影片风格，需要在前期的动作设定中充分考虑到角色的性格特点和动作特点，制作角色的过程中就应初步实现这些动作需要的条件。而沙土动画、纸动画、积木动画既可以提前设计动作，也可以在拍摄的过程中根据材料特点直接操作从而实现动作。因为定格动画这种逐格拍摄对象然后连续放映的动画形式不可能出现后期添帧的现象，所以在拍摄过程中动作的准确性是关键，这就使动画片前期的动作设定的完成度显得尤为重要。

3.3　角色设定

定格动画以其独特的动画形式，在20世纪初以来在世界范围内获得了无数艺术家的青睐，他们利用这种与普通手绘动画完全不同的表达手段，制作了无数经典的作品。如风靡全球的《超级无敌掌门狗》《圣诞夜惊魂》，以及大家极为熟悉的《阿凡提的故事》等风格迥异的作品。我们享受着影片中的每个个性鲜明的精彩角色带来的不同情感体验，看着它们以自己独特的魅力和艺术感染力吸引着一代又一代年轻观众的同时，也要感谢设计出如此成功的动画形象的角色设计师。

动画中的角色最初是无生命体，荧屏上呈现出来的喜怒哀乐、代表性动作都是靠动画设计师的设计。不同于手绘动画、计算机动画中的角色是在虚拟空间中表演，定格动

画特殊的空间"真实"性使其角色动作表演具有更多的客观因素，比如很大程度受到材料的制约。不同材质的实物在中期具体动作的可实现性，以及拍摄过程中可能遇到的各种因素，在角色设计初期都要充分考虑。可以看出，材料的选择是角色制作精良及活动能力大小的关键，所以这就要求动画设计师充分掌握不同材料的特性。

与电视电影中的演员揣摩剧本中的角色情绪，通过丰富的肢体语言，在剧情下主动积极完成的表演不同，动画中的角色表演则需要动画设计师设计角色的所有可能发出的肢体信号，包括角色的动作和表情。如果说一个好的演员需要具备好的素质和修养，在导演的指导下完成一场场出色的演出，那么一个好的动画设计师必须要同时兼备导演和演员的知识素养，才可以设计出既合理、贴合剧本，又在这个基础上可以充分体现鲜明性格的角色。

角色设定主要体现在两大方面：一是角色的动作设定，二是角色的表情设定。动作和表情表演的成功可以显示角色的性格和当时的情绪。需要动画角色设计师揣摩角色，了解角色最本质的思想和性格特点，而对其把握的深浅决定角色的生动程度。定格动画中采用了大量的拟人化表述手法，角色要生动有趣，就需要大量分析现实世界中的表情设定，丰富生动的表情在这个基础上尤为重要。《超级无敌掌门狗》中动物全面拟人化，没有一句台词，只是依靠生动的表情与丰富合理的动作就将每个角色的性格特点诠释得活灵活现。

角色的设定除去以上两大方面还需注意角色的形体符号。动画是用视听语言表达的视觉媒体，而角色就是贯穿全片的视听语言的指向。在动画角色的造型上，观众有着固有的欣赏模式。例如三角眉、三角眼、尖头顶就是一个狡猾、恶毒的形象，相反剑眉、方脸、大眼、厚唇则给人一种饱满、坚毅可靠的感觉等。大量运用圆滑的线条在正面角色的造型，反面角色的设计则要加强线条的锐利感。当然以上这些只是人们思维的一贯形象，你完全可以用相同的形象符号体现与之相反的性格，造成观众视觉与情感的冲突，可能会达到很好的效果。总的来说就是要在角色设计上充分考虑到形体语言可以带给角色的可能性。

在角色设定的过程中，要根据角色在剧本中所处的不同环境、身份、性格和要经历的事情，在着重揣摩分析动作、表情设定的同时，对角色形体设计上有想法地运用一定的线条符号，创作出可以贴合剧本，又能符合观众心理需求的角色形象。

3.4　表情设定

3.4.1　表情原理

定格动画中的角色在场景中所要叙述的故事情节，需要以清楚的表演来完成场景或

高潮的气氛与强度带进画面中角色的位置与行动里去。人物的一种情绪可能需要十多个小动作来表达。每一个小动作都必须清楚地表达，简单完整、干脆利落是这个原理的要求标准，太过复杂的动作在同一时间内发生会让观众失去观赏的焦点。

定格动画中角色的表演可分为听觉上和视觉上两种。听觉上我们已经知道是声音，视觉上的技巧又可分为动作、姿态与表情三种。所谓的"动作"是指手、足的挥动，"姿态"是指整个躯体的形态，"表情"是指面部的表演、情绪的反应。角色的动作和姿态直接刺激观众的视觉，最能使观众在脑海中留下深刻的印象，并且借着它们能使观众了解剧本的意义及剧中人的思想与行为。实际上这三种是一个整体，在表演时是绝对不能分开的，否则不能与其他部位产生联系、发生作用。我们设计角色活动的目的当然不是为了在场景内进行模型展示，更不只是为了亮相、摆功架、走台步或者来一两个舞蹈姿势的镜头，而是为了使其灵活、具有变化、富于表现力，能展现情绪，能说明心理活动，以备按照角色的需要去设计并完成其形象之用。同时这种形象的创造必须是服从人物性格并与心理活动紧密相结合的。

3.4.2　头颈的表情

头颈的表情指的是整个面部表情。面部的动作不像手与手臂的动作，因为占据较大的空间而轻易地被人们所看见。它因为组织复杂、变化繁多的缘故，可以表现一个人曲折隐晦的心理，例如愤怒、畏惧、饥饿、怜悯、忧虑、鄙夷、疑惑、快乐、失望、报复等。假使没有面部表情的传达，则不容易将这些情绪显示出来，所谓"喜怒形于色"也就是这个道理。人类有情绪时的反应动作某些时候面部已涵盖一切，对于一个人的心事与情感，旁人往往只需看他的面孔，纵然不再看他身体其他部分的动作已可明白了。面部有了动作，其他部位不一定有，但绝没有手臂腿脚有动作而面部没有表情的。

1. 头部动作

头部的动作是与面部表情相互配合的。动作的种类虽然不多，但是所表现的意义却是十分明显的。

- 点头：同意、赞成、鼓励、对的。
- 摇头：否认、反对、不以为然。
- 摇头(轻微的)：爱情、有高尚的思想。
- 斜侧：单独沉思时、羡慕看人时。
- 忽然一挥：愤怒、鄙视。
- 仰头(昂首)：骄傲、快乐、得意。
- 直头：年轻、勇敢、有精神、有主张。
- 低头：羞怯、胆小、忧郁、衰弱、悲哀、投降。
- 扭头：拒绝、倔强、不合作、不以为然。

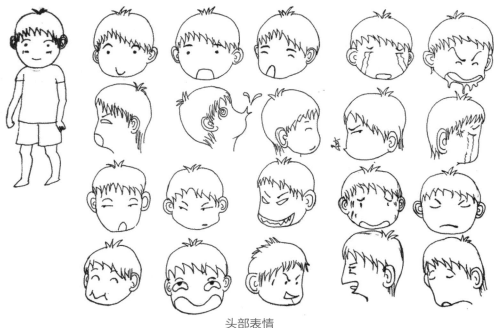

头部表情

- 歪头：羞怯、嘲弄、否认。
- 头不动，但颈部肌肉紧张：敌意、粗暴、残忍。

2. 额部表情

- 眉毛抬起，前额显露横的纹路：快乐、欣羡、祈祷。
- 眉毛抬起，更深的、横的纹路：十分喜悦、惊惧。
- 眉毛压低，前额光平全无纹路：坚决、庄重、威严。
- 双眉紧皱，前额眉心显露竖的纹路：内心痛苦。
- 前额有数种纹路同时存在：内心有数种情感正在冲突、矛盾的表示。

3. 眉部表情

- 眉毛抬起：有智慧、快乐、希望、惊愕、不在乎。
- 拱成弧形：疑惑、惊讶、恐惧、羡慕、发笑。
- 眉毛压低：权威、忧虑、不快。
- 双眉皱紧：愠怒、坚强。
- 眉心皱而压低：大怒、忧愁、悲伤。
- 眉心皱紧而抬起：嫉妒、失望、忧愁、悲伤。
- 像无力而垂下的样子：软弱、丧气。

　　额上的纹路也可以表示多种情感，但是纹路的显出是眉毛动作的结果，两者是有连带关系的。眉毛的动作是由于两种肌筋的收缩，额上的肌筋使眉毛抬起，额上显出纹路，眉心的肌筋使两眉并拢、眉头皱紧，这样就造成了眉毛的各种姿态。

4. 眼部表情

● 向人注视：注意、引人注视自己。

● 瞪眼视人：敌视、愤怒、反对、不以为然。

● 眼光坚定：有把握。

● 眼光柔和：爱恋。

● 活动有神采：高兴、欢迎。

● 柔化无力：哀怜。

● 模糊且数闭：愁苦。

● 闪露凶光：敌意、大怒。

● 向上动：快活、有希望、回忆、幻想。

● 向下动：羞怯、忧郁、胆小、腼腆、考虑。

● 打量人：鄙夷、恨。

● 眼神不安定：担忧、不放心、焦急。

● 眼珠旋转不停(躲避他人的眼光)：虚心掩饰。

● 眼神常向两侧流动：伶俐、聪明。

● 斜睨：疑心、不信任、不喜人、轻蔑、敌视、偷看、指示方向。

● 两眼向前方直视：发呆、思考。

● 两眼睁大：惊讶、奇异、意外、害怕。

● 眯两眼：阴险、怕光亮、倦怠、沉思。

● 用力闭眼：痛苦。

● 闭眼：养神、思考、生气、疲倦。

　　头部最重要的表演工具要算是眼睛了。人若有动作，眼睛为最先，其次是头、胸、足、臂，若违反这个动作的次序，便显得不自然而难看。眼睛最富表情，凡心中所想表达的一切情感多半会在眼睛上显露出来。在运用上有下列几点是必须注意的事项。

● 面对观众时视线应在观众头顶之上。

● 时时刻刻找定一处目标以避免目无所视，而显得失神。

● 把注意力集中在剧情上，不要放在眼睛上，就可避免眼睛无措而生惶恐。

● 被推倒或跌倒时演员不可先注视他所要倒下的处所。

● 演员的眼睛不要做无意义的随便动作，因为它容易分散观众的注意力，"乱动不如不动"为其原则。在五官的动作表情上是需要互相配合的。

5. 眼皮表情

● 正常的样子，眼皮不睁大也不闭合：自然状态。

● 眼光固定，眼皮微开而用力：注意、研究。

● 眼光固定，眼皮半闭而用力：疑惑、委决不下。

● 一只眼半闭："我早就晓得他是不可靠的。""我不相信这件事。"

- 两只眼全闭，须做连眨的动作："有危险！""你自己留神点你明白了吗？"
- 眼皮抬起，眼珠睨向一边：担心什么事。
- 眼珠睨一边，两眼半闭：存心怨人、制造假的来冒充真的。
- 眼皮无力而垂下：疲倦、和善、顺从。
- 眼皮垂下而至全闭：病、睡眠，或表示顺从地接吻。
- 眼皮抬起，眼珠向上："啊，天哪！"
- 眼眶张大：诧异、惊骇。
- 眼眶张大、四周眼白露出：十分恐骇。

6. 鼻部表情

- 鼻头上抬、鼻孔收缩：鄙夷。
- 鼻孔放下、收缩：残酷。
- 鼻孔上抬、张大：兴奋。
- 鼻孔张至无可再大：畏惧。
- 鼻孔或缩或张，鼻上眉心处皱出横的和竖的纹路：憎恶。
- 鼻孔张大，鼻上皱出横的纹路：斗狠。
- 鼻上眉心处，皱出斜的纹路：忧虑。
- 用力闭鼻孔：表示嗅味。

鼻子一般人以为是不会动的，但如果自己注意一下即知鼻孔可以张大、鼻头可以抬起、鼻上近眉心处可以作皱，便形成了鼻的表情。

7. 嘴部表情

- 两唇相合、不紧闭：自然状态。
- 两唇相合、口角稍向上：欲笑未笑。
- 两唇相合、口角向上弯起：微笑。
- 微笑的姿势，但唇合而前伸：卖弄风情、取悦于人。
- 同上，但两唇不十分伸出：善意、好玩。
- 噘着嘴唇：不快、不愿、指示。
- 两唇紧闭：意志坚决、沉静、秘密思虑。
- 两唇紧闭而缩入：含怒。
- 两唇紧闭、下唇伸出：不屑。
- 两唇紧闭、一端口角向下："他一定在骗我。"
- 两唇紧闭、一端口角向上："让我来整他一下。"
- 两唇紧闭、口角两端皆向下：固执、拼命、困兽之斗。
- 唇微启，口角两端皆向下：沮丧、失望、精神痛苦。
- 唇微启，口角两端皆向下，头向下俯：极端失望。
- 唇微启，口角两端皆向下，脸上多竖的纹路：屡次挣扎而屡次失败的悲痛。

- 唇启，微露齿，下巴伸出：暴怒。
- 唇启，微露齿，下巴更突出：充满了敌意。
- 下巴伸出，露齿更多：怨毒之甚，欲得而甘心。
- 下巴伸出，咬上唇：残酷、愤恨、有报复之心。
- 下巴不十分伸出，咬上唇：转念、玄想。
- 口角两端向下、咬下唇：失望、懊悔。
- 口角两端向上(即微笑)、咬下唇：意外之喜。
- 口角稍向下(几乎是平的)、咬下唇："糟糕"。
- 张口：呆住、发傻。
- 口半启，上唇盖下唇：意欲害人。
- 口半启，两端口角皆向下，下唇略包上唇：傲慢。
- 口启更大，余同上：猜疑、敌视。
- 张开大口，露上下齿：狂笑。

8. 齿的表情

- 咬牙切齿：凶狠、愤怒、仇恨、忍痛。
- 颠齿作响：惊惧、寒冷、胆怯。
- 上下齿交磨：极愤怒、最残忍、最痛苦。

9. 舌的表情

- 伸出而向下：惊讶、出乎意外、心知不妙。
- 口半启、舌微伸：不以为然。
- 以舌舐唇：嗜欲、恨不得一口吞下去。
- 暗中吐舌：表示被人发觉了秘密、自己的秘密被人发现。

　　舌头虽然也可表达情感，但是并不常用。一方面舌头可以表现的在头部其他部位已经取代，再则它属于不该给旁人看见的部分，所以用舌头作为表情是较不文雅的表示。

10. 颚的表情

- 下颚抬起，向前，使下唇伸出一段：抵抗。
- 下颚抬起，嘴唇紧闭：权威。
- 下颚不用力，随唇上下：安静。
- 上颚垂下，口微张：犹疑。
- 颚垂下，口开较大：惊讶。
- 下颚完全放松，无力地垂下，口大张：沮丧。
- 下颚缩进，上唇伸出：胆怯。

　　下颚的动作与口唇是不能分离的，颚没有动作则口唇便不会有动作。但如果能特别留心下颚自身的表情，可使想要表现的意义格外清楚。

11. 颈部动作

- 缩脖子：害怕、胆小、病弱、寒冷、没出息。
- 直脖子：骄傲、勇敢。
- 歪脖子：轻蔑、轻浮、稚气。

面部表情是整体的头脸嘴眼的动作，必须协调和相互配合，凡是肩以上可以动的部分都得注意到。如果有一样没有做对，即使大部分是正确的，结果仍似是而非，不会准确。愤与怒分不清，忧与急分不明，所以表情不能恰到好处。假如在表演的时候不能表现出你扮演角色于此时此地所应该具备的表情，那么你必然无法把所应显示的情感传达到观众的心坎中去的。

3.4.3 躯干与四肢

躯干包括肩、胸、腰、背、腹等；四肢包括手、臂、腿、脚、膝等。人们常在不自觉中运用身体各部位以各种被大众所接纳的方式表达自己的情感，归纳后大致可分为如下几种。

1. 肩部动作

- 两肩举起：惊羡。
- 两肩退后：对抗。
- 两肩朝前：期望。
- 以肩轻触对象：亲密。
- 两肩磨转：急躁。
- 两肩微耸：怀疑、无可奈何。
- 一肩高、一肩低(恶意的)：暗讽。
- 两肩缩紧：痛苦。
- 两肩时高时低：欲念。
- 两肩朝前降垂：忍耐、颓丧。

肩本身的动作并不表达什么意义，但却决定着臂和手的情感，因而也就显得重要了。人体的动作最容易使人看得见的是臂与手，而臂与手的动作都需发于肩。演员在移动手、臂之前，首先得集中气力在肩上，再用气力于上臂移动至所预定的地位，第三步前臂用气力移至预定的位置，第四步在腕中用力将手与手掌移向预定点，最后在指关节用力而完成手的姿势。动作必须由上而下、由大而小依次渐进，如有遗漏则会呈现棱角而显得不圆顺、不自然。

2. 背部动作

- 直背：年轻、健康、勇敢、骄傲、威严、愤怒。
- 驼背：衰老、病弱、悲哀。

3. 胸部动作

- 挺胸：健康、勇敢、威严、年轻、愤怒、骄傲。
- 锁胸：鄙贱、胆怯、服从。

4. 腰部动作

- 弯腰：疲倦、病弱、衰老、鞠躬、谦卑。
- 直腰：健康、勇敢、威严、愤怒、骄傲。
- 摆腰：左右摇摆表示浪漫、风流、轻狂。

5. 腹部动作

- 凸腹：得意、骄傲、富贵、病态(过凸)。
- 凹腹：体弱、贫穷、病态。
- 胀缩腹部：肚痛、气愤。

3.5　场景设定

　　定格动画中的场景往往影响着整部影片的风格魅力，设计制作一个立体存在的场景模型，如同创造一个真实的世界，其成就感是不可言喻的。研究定格动画中场景的表现手法是定格动画创作发展的需求。前人主要着重于对定格动画的艺术语言、角色造型及动作规律的研究，关于定格动画中场景的详细研究仍比较少，但随着定格动画的蓬勃发展，它会得到更多的人关注。

　　依照前期设计稿的整体风格进行场景的搭建，是制作定格动画的关键，是营造氛围的基础。场景的作用是为动画角色服务的，衬托动画角色的性格特征，跟随故事的发展、经过、高潮及结束，交代故事的时空关系、历史时代及社会背景，围绕在动画角色周围，为其提供相关的活动空间，刻画角色性格和心理，它是动作的支点，能够强化矛盾冲突，并且有叙事和隐喻的功能。

　　与传统二维动画、计算机三维动画的场景相比较，定格动画中的场景具有其独特的方面，它是建立在立体材料基础上的，所以模型的制作是定格动画制作中最耗费时间与精力的阶段。由于场景搭建的困难程度，决定了定格动画拍摄的场景具有一定限制，它不可能像手绘动画那么自由和丰富，也不如三维动画利用计算机软件建立模型般的快捷、方便，但其优势在于视觉效果上要比其他动画表现形式更具有专业性和趣味性，所以，定格动画在其漫长的发展历程上，仍旧深深吸引着热爱它的观众，彰显着其独特的魅力。如何才能充分地展现其立体造型的优势，更好地表现特定的场景效果，正是本书重点探讨的问题。

3.5.1　材料运用表现场景质感

材料运用与定格动画之间的联系是密不可分的。大量人工设置的物品是拍摄的主要对象，材料的运用往往影响着动画的观看效果。质感是体现物体特性的重要因素，给人以真实的印象。

对于更强调造型风格化和艺术感的卡通风格场景设计，为防止模型逼真的质感破坏场景原有的艺术感，往往对模型的质感逼真度关注较少。例如，好莱坞的蒂姆·伯顿的经典定格动画《圣诞夜惊魂》，其场景设计在模型的质感方面做了概念化的处理，使整个布景设计弱化了空间感，强调平面构图，以呈现出抽象绘画的艺术风格。然而，场景质感细节的逼真表现是必不可少的，质感对于丰富影片的视觉元素起着很大的作用，大幅提升了定格动画的画面品质，如英国的阿德曼动画公司的经典系列定格动画《华莱士和阿高》，在《逐格动画技法》一书中有如此评价："它打破了逐格动画影片忽视画面细节和物体质感的传统套路，为观众展现了一种品质更高的动画影片风格。"虽然我们最终是在平面的画面上欣赏影片，但场景质感的逼真表现令观众有身临其境之感。

1. 原材料创作展现自然亲和力

可以说，生活中的每一样物品都可以创作属于它自己的定格动画。

例如，优秀动画片《游移的光》，作者通过利用排列碎纸屑来模拟阳光照进室内的光斑，这些可爱的"光"通过时间的推移，跑遍了屋里的每一个角落：地板、墙壁、沙发、各种摆设……这部动画中所应用的场景就是我们平常家中最普通的家具摆设，这种具有普遍生活化的氛围，大家最熟悉不过了，加上由纸片所表达的"光"生动活泼的展现，使观众在体会到创意乐趣的同时又有亲切自然之感。

於水的《水龙头舞者》就是演绎了水房里一排普普通通的水龙头的故事。通过镜头语言的表达，水龙头仿佛有了生命一般，扳钮的方向运动、水流的变化及不同水龙头之间的奇妙组合形成了丰富的视觉节奏感，伴随着《拉德斯基进行曲》翩翩起舞、热闹非凡。虽然这只是一部实验性的动画短片，却给了我们无限的启发，原材料创作的定格动画依然拥有独特的艺术魅力，其场景所表现的质感，让人熟悉又亲切。

中国台湾的刘邦耀先生，利用了6 000张不同颜色的便笺纸制作了定格动画《最后期限》。影片的场景就是在一个工作台及面前的墙壁上，全片只有一个固定镜头。作者通过变换不同颜色的便笺纸在墙壁上的排列方式，演绎了一个生动有趣的故事。场景的设置虽简单且常见，但由便笺纸这种最为普通的材料所制作的定格动画表现出来的效果却很有创意，令人耳目一新。

照相机品牌Olympus(奥林巴斯)Pen系列的宣传片*Story*也是一部定格动画片。作者用六万张照片来演绎一个精彩人生的故事，片中的主角就是一张张照片，也可以说是照片里的人物，而场景却是照片中的景色，作者还巧妙地将其融合在拍摄屋子内。例如，照片中的人物跳入大海，那这张照片就是跳入金鱼缸；照片中的主人在乘坐热气球，这

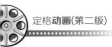

张照片则是吊在氢气球上徐徐上升。本片最大的特色就是利用照片这种最为普通的材料，体现出了定格动画这种对材料无所不用的表现形式。

2. 材料塑型创造丰富的奇幻新世界

现代动画技术日新月异，绚丽的数字动画开创了动画新时代，然而定格动画一次次的辉煌再次证明它是不可替代的。在这里，材料不再是以自身原始的形态出现，而是通过加工塑型成为动画情节中需要的另一个形态。作为定格动画电影，风格化将是生命力的根本，定格动画与计算机动画相比，材料应用的创新尤其显得重要。材料塑型的应用担负着定格动画的命运，现代定格动画的新趋势是，材料的选择与应用将更加广泛且精细，材料的控制将更加精准且有效。

我们在看定格动画时是用最直观的视、听觉观看和感受的，从而获得一种审美愉悦感。直觉性是审美感的一个重要特征，它所关注的是事物的感性形式的存在。片中的材料经过精心地加工，材料塑造的场景与人们生活经验认识达到了吻合，影片便具有真实感。

在《小鸡快跑》中，木板建造的鸡舍、铁丝网围栏、灰土沙地、阴暗的天空，营造着一种森严的集中营氛围。场景中各种材料的搭配独特，耳目一新的画面效果在全球引起轰动。

3.5.2 色彩与光影的运用表现场景气氛

场景是画面视觉效果的重要体现，在一部优秀的动画片中，对于场景色彩与光影的要求是非常高的，在动画场景中，局部环境细节的交代，动画角色的心理刻画，视觉气氛的渲染，这些都需要合理的搭配色彩和光影运用。

1. 道具色彩的搭配为场景注入情感

场景中每一个小道具其实也是在扮演着特定的角色，它们或许不会动，不会发出声音，但它们为角色的塑造起着辅助作用。道具的颜色搭配衬托出人物角色的情绪或内心情感，为场景注入了情感。正如《逐格动画技法》中所说的，"在布景设计中，色彩对场景环境的情绪基调起着相当重要的作用，对观众猜测故事情节趋向有潜移默化的影响。通过恰当的布景色彩搭配可以对角色人物的性格、情绪或心境等许多不能言表的信息做出巧妙的暗示。"

在前期的设计中，就要在设计动画分镜的同时，结合角色来绘出场景的效果图，而这个场景是需要搭建出来的。需要特别注意的是场景制作所用的材料自身固有颜色和产生的画面色彩尤为重要。场景中的色调一定要统一，这是动画制作最基本的法则，必须要根据剧情的

布景设计

需要来设计。为了突出角色，一般场景的主题色彩不会与角色的色彩过于接近，场景的色彩不会特别多，而是有一个主体的基调。

在定格动画影片《鬼妈妈》中，开始部分主人公卡洛琳一家人搬到了新家，家里显得十分简陋。而父母忙于工作，对卡洛琳的好奇多动表现得很冷淡，屋子里的整体色调是灰色的，衬托了卡洛琳的寂寞。然而，就在那道神秘的门里，有一条通往未知世界的隧道，对于卡洛琳来说，仿佛隐藏着什么秘密。隧道中变化的幻彩恰当地表现了主人公紧张而又期待的心情。卡洛琳怀着忐忑的心情穿过了隧道，发现门后是一个与真实世界完全一样的世界。在这个世界里竟然还有另外一个爸爸和妈妈，但这里的爸爸妈妈有些不同，他们有着一双纽扣眼睛，对待卡洛琳非常和善。一家人坐在一起吃着美味的晚餐，以暖色为主色调的场景使观众也与主人公沉浸在这虚幻的温馨中。在两个不同的世界中，空间环境的色彩有很大的不同，现实中的环境用很浓重的灰色调来衬托主角那种无聊、寂寞的心情及压抑的周围环境，而另外的世界则是用奇幻的色彩来体现当时卡罗琳那种莫名兴奋又有些温馨的心情。导演利用这种色彩与光影的对比加强了影片的节奏，强调了色调与光影的对比，一冷一暖，并激发出卡洛琳内心的矛盾，进而推动了故事的发展。

布置场景

2. 灯光效果为场景营造氛围

由于定格动画每张照片之间都有一定的时间间隔，使用自然光一定会造成穿帮。所以，一般需要在室内采用人造光源拍摄。定格动画的摄影与真人表演的摄影摄像有所不同，其灯光设计可以更夸张，色彩也可以更加强烈，这是它的特殊性。

在定格动画的场景中，光和影的组合变换能够交代故事的发展。在1993年的《引鹅入室》中，企鹅大盗连夜闯入小镇博物馆盗取钻石的一段中，企鹅穿过月光下狭窄的碎石街道。设计师采用了强烈的冷色主光源使街道明暗对比强烈、轮廓清晰，在企鹅的清脆脚步声中更反衬出小镇的阴冷静谧，预示出后一段惊险的偷盗情节。

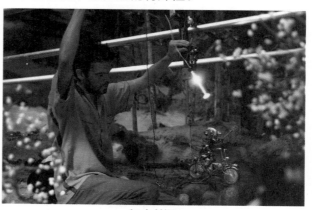

灯光效果

定格动画的制作需要有更大的耐心与爱心，更需要制作者有扎实的动画理论与实践基础，定格动画的制作在前期准备阶段尤为耗费时间及精力，但即便如此，无数定格

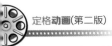

动画的爱好者与动画导演仍旧坚持不懈地在这条路上努力着，其所呈现出来的视听感受深深地吸引着我们。各种材质所表现的丰富质感，以及灯光、色彩等舞台美术效果所展现出的角色和场景区别于计算机三维动画的真实美，创造出不亚于计算机动画的视觉效果，其美妙生动而艺术感十足的画面魔力般地吸引着热爱它的观众。

3.6　分镜头绘制

绘制分镜头

　　分镜头脚本也称导演剧本，是导演案头工作的集中表现，是将文学内容分切成一系列可以摄制的镜头的一种剧本。导演对文学剧本进行分析研究以后，将未来影片中准备塑造的声画结合的银幕形象，通过分镜头的方式诉诸文字，就成为分镜头剧本。内容包括镜号、景别、画面内容、旁白、音乐、音响等项目。分镜头脚本是导演对影片全面设计和构思的蓝图，是摄制组统一创作思想、开展工作的主要依据。它有利于保证摄制工作的计划性。分镜头是对文学剧本的视觉化、镜头化解读的过程，是指导和规范动画制作的标尺。动画分镜头设计就是体现动画片叙事语言风格、构架故事的逻辑、控制故事节奏的重要环节。

3.6.1　分镜头脚本的格式

　　定格动画的分镜头脚本通常采用表格的形式。以下简要说明常用各项目的含义，如表3-1所示。

● 镜号：即镜头顺序号，按组成电视画面的镜头先后顺序用数字标出。它可作为某一镜头的代号。拍摄时不一定按此顺序号拍摄，但编辑时必须按顺序编辑。

● 机号：在现场拍摄时，往往使用2~3台摄像机同时进行工作，机号代表这一镜头是由哪一台摄像机拍摄。前后两个镜头分别用两台以上摄像机拍摄时，镜头的组接就在现场通过特技机对两个镜头进行编辑。单机拍摄就无须标明。

● 时间：指镜头画面的时间，表明该镜头的长短，一般时间是以秒标明。

● 画面内容：用文字阐述所拍摄的具体画面。为了阐述方便，推、拉、摇、移、跟等拍摄技巧也在这一栏中与具体画面结合在一起加以说明。有时也包括画面的组合技巧，如画面分割为两部分，或键控出某种图像等。

● 景别：根据内容需要、情节要求，反映对象的整体或突出局部。一般有远景、全景、中景、近景、特写等。

● 旁白：对应某一组镜头的解说词，它必须与画面密切配合，协调一致。

● 音乐：注明音乐的内容(曲子的名称)及起止位置，用来做情绪上的补充和深化，增强表现力。

● 音响：在相应的镜头上标明使用的效果声。

● 技巧：包括摄像机拍摄时镜头的运动技巧，如推、拉、摇、移、跟等；镜头画面的组合技巧，如分割画面和键控画面等；以及镜头间的组接技巧，如切换、淡入淡出、叠化等。一般在分镜头脚本中，技巧栏只是表明镜头间的组接技巧。

● 备注：方便导演做记事用，导演有时把拍摄外景地点和一些特别要求、注意事项等写在此栏。

表3-1　分镜头脚本常用项目

镜号	时间	电视画面	画面内容	景别	旁白	字幕	角色A	角色B	角色C	音乐	音响	技巧	备注
						对白							
13	1秒		镜头切换至一张洗好的照片的一角,背景微暗,光影弱	近景固定镜头	你能看到的历史163年(止)	你能看到的历史163年右下角:1839年照相术产生				柔和、轻缓的女声哼唱声	平缓	推入	
14	1秒		镜头又切换到另一张刚从药水中拿出的照片,一滴药水正从照片的一角往下滴落,背景的水面泛着模糊的光影	近景固定镜头		同上				同上	同上	推入	
15	0.5秒		短暂黑屏							同上	同上	移动	
16	0.5秒		酒瓶旋转到标有"1573"字样的酒瓶盖上	近景俯拍固定镜头		右上角:1573年泸州老窖开始兴建				同上	同上	移动	

3.6.2　分镜头脚本的绘制与创作要求

在绘制和创作分镜头脚本时,要注意如下要求。

(1) 充分体现导演的创作意图、创作思想和创作风格。

(2) 分镜头运用必须流畅、自然。

(3) 画面表述形象须简捷易懂(分镜头的目的是要把导演的基本意图、故事及形象大概说清楚,不需要太多的细节,细节太多反而会影响到总体的认识)。

(4) 分镜头间的连接须明确(一般不标明分镜头的连接,只有分镜头序号变化的,其连接都为切换,如需溶入溶出,分镜头剧本上都要标识清楚)。

(5) 对话、音效等标识需明确(对话和音效必须明确标识,而且应该标识在恰当的分镜头画面的下面)。

3.6.3　关于镜头方面的问题

1. 镜距

● 远景：主要强调场面的深远。

● 全景：显示人物相对的动作状态(人物的全身都可见)。

● 中景：符合一般的人物视野，它的场景看起来不远不近(人物膝盖以上)。

● 近景：能看清人物表情(取人物的上半身或其他部分)。

● 特写：放大人物的面部、人体或物体的一个局部(突出局部)。

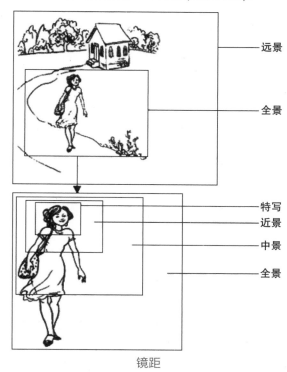

镜距

2. 镜头角度

● 平视：特点是视平线在画面人物或主体的头部或上部(该角度给人平实和自然的感觉)。

● 俯视：特点是画面在人物头部或主体的顶部以上，层次和运动比较清晰，但表情不容易被看清。

● 仰视：特点是画面在人物的腰部或主体的下半部以下。形象显得高大，但也会产生主体形象变形的特点。

● 混合运用：通过平视、俯视、仰视的组合来达到希望的效果。

3. 动画镜头的运动

● 纵深运动：包括拉镜头、推镜头、跟镜头。

● 平行运动：摇镜头。

4. 动画镜头的基本叙事方法

● 顺叙：按事情发生的时间顺序来讲故事。

● 插叙：在中间插叙。

● 倒叙：先有一个悬念，再进行叙述。

5.《小鸡快跑》案例

镜头1：全景，月亮在天空中，(镜头下摇，忽然)出现铁丝网。

镜头2：(叠化)大全景，俯，全部鸡舍的鸟瞰，(镜头下摇到地面，停)画面右面，有看守打扮的人牵着狗迎面走来。

镜头3：近，在前进的狗，它眼露着凶光(运动用画右到画左)。

镜头4：特写，一把锁在手电筒的光照射下，看守的手去握握，人出画。

镜头5：特写，脚走过的画面(镜头变焦，变成全景)。

3.6.4 绘制画面分镜头时的原则——美学原则

定格动画是一门艺术，所以在绘制画面分镜头时它的构图首先要美，要"艺术"。换句话说，就是要具有视觉上的美感，使人看起来舒服、好看。

怎样使一个画格的构图具有视觉上的美感？笔者觉得它不应该仅仅理解为画格中所拍摄的内容都是一些美好动人的景物，如青山、绿水、鲜花、美人……画格中拍摄的内容美——即"拍什么？"仅仅是画格具有美感的一个方面，它不是全部，还有比它更重要的，就是"怎么拍？"。"怎么拍？"——即不同的拍法，它可以使美的东西拍出来不美，也可以使看起来平常的东西，拍出来之后显得好看。

"怎么拍？"是一个形式美的问题。这一节中主要讨论的就是这个问题。要使一个画格的构图具有形式上的美感，影响的因素很多，例如光线、色彩、影调层次、虚实对比、远近对比、大小对比、高低对比等。这涉及摄影构图知识，在这里不再逐一细讲(光线、色彩内容会在后面讲解)，而仅从创作的角度讲解几个应该注意的问题。

1. 主体与陪体

一个画格中所表现的人或物，无论多少，它们都可以分为两大类：主体和陪体。下面介绍如何区分主体和陪体。

● 主体、陪体不能理解为甲在画格中大，乙在画格中小，甲就是主体，乙就是陪体。

● 主体、陪体不能理解为甲在画格中居前景，乙在画格中居后景，甲就是主体，乙就是陪体。

● 主体、陪体区分的关键是看它们在画格中所起的作用的大小，作用大的是主体，作用小的是陪体。

从创作角度讲，一个画格中的构图具有形式上的美感，应做到以下几点。

● 主体不要居中。

美术、绘画中有"黄金分割原则"，这是画家在长期的审美实践中总结出的一条重要的审美经验。

"黄金分割原则"即：1：1.618

近似值：2：3；3：5；5：8

● 水平线不要上下居中，不要一分为二地分割画面。

● 色调、布光等不要一分为二地平分画面。

如在低调的场面中，三分之二应该是暗色调，三分之一应该是亮色调；在高调场面中，三分之二应该是亮色调，三分之一应该是暗色调。

(其实都是从"黄金分割原则"派生出来的。)

● 主体不要过分孤单。这就是说，主体不能在画格中显得空空荡荡的。

● 主体、陪体应该主、陪分明，不应喧宾夺主。

● 人或物的断续线不应一字排开，应高低起伏、错落有致。

● 人或物之间的距离不应均等，应有疏有密。

● 水平线及景物连天线不应歪斜不稳。

● 人最好不要完全正面，应与画格形成一定的角度。

● 构图不应雷同、抄袭。

影响画格构图形式美还有许多因素，如景别、角度、照明、色彩等。这些内容后面还要专门讨论。

2. 主题服务原则

在一部影片中，画格的构图无疑也是影片诸形式中的一种形式。而影片的主题或者说故事，才是影片中起决定作用的"内容"。形式必须为内容服务，构图也必须为主题服务。

3. 变化原则

以上两点"美学原则""主题服务原则"是就一部影片中的单个具体的画格的构图而言的。那么，对于由千万个单个画格所组成的整部影片的画格的构图而言，所要遵循的原则就是"变化原则"。

定格动画不是照片。观众不能忍受一部构图没有变化的动画片。而变化也正是动画艺术的主要特征和它的魅力之所在。一部动画中的变化可谓多种多样，除了构图所表现的内容的变化外，构图形式也是一种重要的变化，如景别、角度、运动(摄影机运动)、照明、色彩等都属于构图形式的变化。

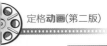

3.6.5　定格动画前期制作

如何在镜头中确定机位？

机位，顾名思义就是摄像机的拍摄位置。机位的设定对于电影的叙事形式、电影创作风格起着关键的作用；机位的变化是电影的镜头形式，其变化规律是影片的视觉形式。

机位作为试点，决定我们看影片叙事发展的角度，实现完美的画面构图及空间调度。

1. 遵守匹配原则

位置匹配，主体位置要处于画面的同一区域。

● 同视轴变换景别时，主体在画面中的位置应保持在画面同一侧。

● 运动的同一主体要向同一方向运动。

前后镜主体要处于画面相反区。

● 对应关系主体，如谈话双方、讲话者与听众等，组接时主体应处于相反的画面区域。

● 明显对立的主体，如决斗双方、枪、靶等，组接时要使主体处于相反的画面区域。

● 同一主体从明显的相反方向去拍摄，组接时主体应处于相反的画面区域。

2. 合理调动机位角度

根据拍摄高度分平、俯、仰三种。

根据拍摄方向分正、侧、背等角度。

根据拍摄距离影响景别大小。

在定格动画制作中，要分析、根据想要展示的效果合理确定机位角度。

总角度指场景的主要拍摄角度，通常是第一个场景的第一个镜头，充分表现场景内容的最佳角度，用来确定方位，为分镜头的画面效果、人物调动等提供基础。

3. 理解、记忆机位与轴线的含义

轴线，是指由被摄对象的视线方向、运动方向和相互之间的关系形成一条假定的直线。由视线方向和运动方向形成的轴线称为方向轴线(运动轴线)，由相互之间位置(两个人物以上)形成的轴线谓之方位(关系)轴线。也可以理解为两个对象的谈话场景或者追逐场景，他们之间的差异在于动静的不同来直接设定机位。

假设拍摄对象是静止的，对于被摄对象的所有方位以每个机位点连线可以得到一个圆。摄像机则可以在其中一个半圆里选择任意机位，其圆的直径就相当于轴线。

假设拍摄对象是运动的，轴线既可能是直线，也可能是曲线。

轴线的原则是形成画面统一空间感，镜头的转换与连接是对观众在视觉上的连贯性、一致性的保障。必须要保证摄像机在场景的另一侧也就是其中一个半圆，那么无论摄像机怎么摆放，镜头如何变换，被摄对象运动关系和位置方向是一致的，所以不能随便超越轴线。但也有如下合理的越轴形式。

(1) 利用被摄对象的运动改变原来的轴线。

(2) 利用骑轴镜头，在转换轴线之前，将摄像机放置在180°轴线两端，通过角色正面的镜头来转移观众的注意力，在接下来的镜头中转换轴线。

(3) 用人物视线带动机位跳轴，利用摄像机的运动。

(4) 不同景别的转换。

(5) 在轴线两边拍摄的镜头加间隔镜头，如空镜头、中性镜头等。

(6) 利用双轴线，越过一个轴线，由另一个轴线来完成空间统一。

(7) 利用摄像机的运动越过轴线。

(8) 人物第三者的插入等。

4. 熟练掌握机位分布三角原理

在拍摄影片时，指导机位分布的方法和原理，主要为了保障影片各镜头视觉形象和空间造型的连贯。

(1) 关系轴线的三角形机位

场景中两个中心人物之间的关系轴线是以他们相互视线的走向为基础的，一场对话，通常设置三个机位，这三个机位构成了一个底边与关系轴线相平行的三角形。根据轴线原则只能选一侧进行拍摄，不能超越关系线。

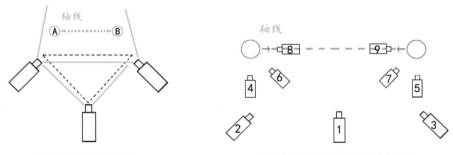

三角形原理位置图　　　　　　　由三角形原理形成的9个机位

双人对话典型机位分为如下几种形式。

● 内反角机位：采用内反拍角度时，内反拍镜头只表现一个演员，将摄影机放在两个人物之间对人物分别拍摄，这一效果表现了镜头外的那个演员的视点。如图中所示，三角形底边上两个分镜头的机位2与3都在对话双方的内侧，分镜头都是单人镜头。总机位1与两个分机位2与3镜头连接后，各镜头中出现的人物数量分别是2、1、1。2与3这两个机位称为内反角机位。

内反角机位

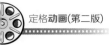

● 外反角机位：采用外反拍角度时，前景的演员背对着镜头，处于后景的演员在此时是画面表现的主体。外反角机位构图的空间分配原则是：面对观众的讲话者占画面的2/3；背向的占1/3，且常常以鼻尖不超出面颊轮廓线之外为限。如将背向的人调得虚一些，则更能突出讲话者。如图中所示，两个分机位4、5都处于对话双方的外侧，都从对话双方的背后拍摄过肩的双人镜头。总机位与两个分机位镜头连接后，各镜头中的人物数量分别为2、2、2。4、5这两个机位称为外反角机位。

● 内外反角结合机位：如图中所示，2与5两个机位，2机位取内反角机位，5机位取外反角机位，称为内外反角结合机位。3与4两个机位也是如此。

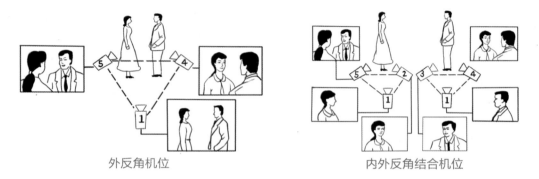

外反角机位 内外反角结合机位

● 平行机位(平行角度)：平行于演员的运动方向进行拍摄，拍摄演员的侧面，在与被摄对象运动方向相同的方向上，前后安置两个或多个不同的拍摄机位，前后连接的镜头中拍摄的主题运动方向不变。

● 共同视轴：摄像机在同一光轴设定两个或者多个不同的拍摄位置，焦距一定，且拍摄镜头方向不变，只有物距和画面景别变化。或者利用摄像机的变焦距镜头的焦距变化，在同一个拍摄位置实现画面景别变化，完成共同视轴上的镜头调度。

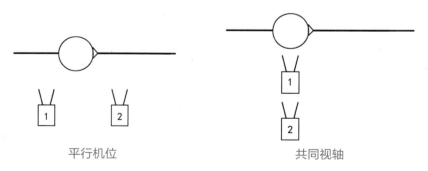

平行机位 共同视轴

● 齐轴镜头：摄像机在轴线上，两个人物之间的拍摄，拍摄画面是演员的正面。

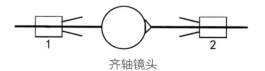

齐轴镜头

● 视平线规则：以人物不同的高度来平均高度拍摄镜头，交代二者关系。

视平线规则

(2) 运动轴线的三角形机位

表现运动时，应以运动路线作为轴线，把机位三角形放在运动路线的同一侧，当运动方向改变时，镜头中表现运动方向的改变。

运动轴线的三角形机位

5. 了解多机位拍摄

多机位拍摄多用于电视栏目录影、晚会节目和电视节目拍摄，属于EFP模式。

多机位拍摄的特点如下。

(1) 机位固定、拍摄角度基本固定

机位设置的基本要求为能够拍摄以下内容。

● 表演区的全景。

● 主持人、嘉宾的小全景。

- 主持人、嘉宾的中景、近景。
- 观众的小全、中景、近景、特写。

（2）几个机位配合拍摄

几个机位的拍摄必须相互配合，机位的拍摄由导演或者导播来安排。

（3）拍摄内容的安排

拍摄时，各个机位的拍摄由导演或导播来指挥。一种是导演提前安排好，另一种由导播现场指挥摄像人员拍摄需要的镜头。

- 简单性拍摄：拍摄前由导演安排好镜头，例如会议、小活动等。
- 复杂性拍摄：由导播现场指挥摄像拍摄，具体来说，机位设置要根据表现内容而定。

以晚会为例，需要表现表演区、观众区两个部分。这样，观众区一个机位可以确定了。

表演区需要表现表演整体、演员中景、演员特写。表演区可以确定三个机位：全景、中景和特写。

如果要表现整体和大气的感觉，需要俯拍和运动推进拍摄，这样就需要一个摇臂。

- 简单型：表演区三个机位，其中的一个兼顾观众。
- 一般型：表演区三个机位，观众区一个。
- 标准型：表演区三个机位，观众区一个，摇臂一个。

6. 回归、配合、提高场面调度

场面调度是在银幕上创造电影形象的一种特殊表现手段，指演员(人物)调度和摄影机调度的统一处理，导演、摄影师根据剧本内容、情节、人物性格等组织和安排人物位置、行动路线、动作及拍摄角度、距离与运动方式等一系列的调控。

电影创作场面调度主要包括人物调度和镜头调度两个方面。人物调度是指导演通过人物的运动方向、所处位置的变动及人物之间发生交流时的动态与静态的变化等，造成画面的不同造型、不同景别，揭示人物关系及其情绪变化，来获得银幕效果。镜头调度是指导演运用摄影机/摄像机机位(机位包括拍摄角度、景别、视点等)、光轴方向、焦距的变化，获得不同角度、不同视距的画面，从而展示人物关系、环境气氛及其变化。镜头调度包括距离(远、全、中、近、特)、运动(推、拉、摇、移、跟、升、降)、变焦(推、拉和急推、急拉)、角度(平、俯、仰)、方向(正、侧、背)等因素的运用和变化。不过，在影视创作中，人物调度和镜头调度常常是同时进行而且互相作用的。场面调度不仅仅是单个镜头里的调度，还包含相对完整的一个段落、场景的调度。

定格动画的制作运用电影中的镜头知识融入其中，会使影片在合理之上更加有定格动画中的夸张、想象力，以及许多人不能完成的动作、表情等这些更为艺术的效果。

第 4 章

定格动画中期制作

- 人偶制作
- 场景制作
- 道具制作
- 灯光与拍摄

定格动画制作中期是一个漫长但是充满乐趣的阶段，相信所有的定格动画师都有过这样的感觉，与绘制在纸张或计算机中不同，当你的创意完全以一种看得见、摸得到的立体形象呈现在你面前时，你的心情是其他人所不能体会的。不仅是结果，制作的过程也是非常有趣的，这将是一个没有制作方法、没有制作要求、没有任何限制的作品，你要做的仅仅是想尽一切办法，利用手上拥有的任何工具，利用各种方法将你心目中的创意效果制作出来。

下面介绍一些定格动画中期的制作方法，这里介绍的只是一些基本的制作方法，并不是绝对的制作方法，从《阿凡提的故事》时代的丝袜包脸，到今天LAIKA工作室的3D打印机制脸，就可以看出，定格动画中是没有绝对的，你需要学习的就是经验，然后从经验中革新，实现自己的作品。

4.1　人偶制作

人偶的制作是定格动画最困难也是最核心的部分，人偶作为一部影片的灵魂，会影响整部影片的效果。我们需要制作一个能够灵活展现运动的角色，来完成影片的表演。人偶的制作方法有很多，可以使用的材料也多种多样，不同的制作手法及材料会形成不一样的效果。在制作的时候，可以根据自己作品的故事背景、角色的性格及影片的风格需求来综合考虑制作什么样的人偶。

4.1.1　人偶泥塑制作

1. 人偶泥雕

不仅是定格动画需要制作角色的泥雕，许多三维动画和手绘动画的动画师都会在开始制作动画之前先将设定好的角色用泥雕做出立体造型，这应该算是角色设计的最后一步，完成角色的立体泥雕后，会为后期的制作起到极大的作用。首先最大的作用就是可以使创作者和创作团队更加了解影片中的角色，另外也可以为三维动画的建模及手绘动画的原画提供一个全方位的角色，使制作更加精良准确。

在定格动画中制作角色泥雕，不仅是为了全方位地了解角色，最主要的目的是用于翻制模具，最终用我们需要的材料翻制一个可以运动的角色。

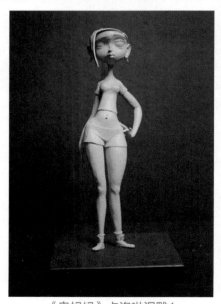

《鬼妈妈》卡洛琳泥雕1

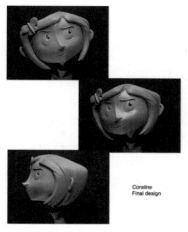
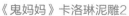

《鬼妈妈》卡洛琳泥雕2

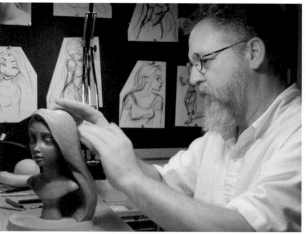

角色泥雕

《长发公主》中的泥雕

2. 人偶泥雕翻制模具

制作模具时，需要准备的材料有陶泥、脱模剂或凡士林、硬石膏、石膏布(麻布)、刮板、刷子、纸杯、水等。

STEP 1 雕制一个水平的泥雕，保持身体各个部位的水平状态，注意胳膊和腿不要向前或者向后，因为制作模具需要从身体的中间将磨具

泥雕需要用的工具

分成平均的前后两半。另外注意手部，拇指需要向上，而不是向下。因为当人偶做动作时，如果原型是向下的，那么必须将手拧上来，这样会使手腕处产生褶皱。

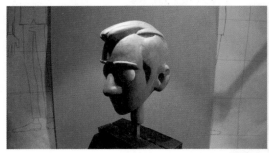
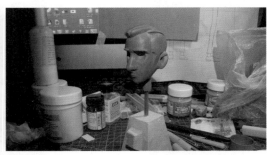

制作完成的泥雕

STEP 2 在翻制模具前，尽量将泥雕表面的指纹印记磨平消除，以防指纹被翻制出来影响美观。用笔刷或者棉签蘸着酒精擦拭，即可将表面的指纹消去。

STEP 3 开始翻制模具，将泥雕放置于一个平面上，保持平面的水平状态。在泥雕周围画上需要制作的模具大小。

STEP 4 在人偶的头顶和脚底扎上固定杆，为将来的固定孔留出空间，骨架会根据这些预留的部分悬空在模具中。

STEP 5 用标签笔将人偶分成前后两部分，为翻模时区分上下两部分做准备。

STEP 6 用陶泥将人偶垫高，注意保证人偶的水平状态，一点一点地堆积陶泥，直到陶泥盖过半个人偶，达到所标记的中心线即可，露出人偶的上半部分。

STEP 7 将陶泥的表面磨平，注意也要保证半个手在陶泥之中，细节处要仔细处理。在面积较大的部位加上几块突出的陶泥，这是为了后期方便开模。

STEP 8 铺好大面积之后，用较小的毛笔蘸水处理细节处，保证分界线的清晰。

STEP 9 处理好之后，在表面喷上一层脱模剂或者刷上一层凡士林也可以达到效果。

STEP 10 取一个纸杯，调制一杯石膏，调制方法是石膏加水，加水量可根据需要的厚薄自己控制，将石膏和水搅拌均匀后，轻轻墩几下纸杯，以减少气泡。

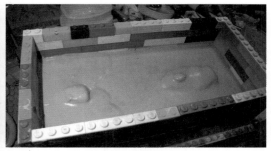

制作步骤图1　　　　　　　　　　　　　　　　　　制作步骤图2

STEP 11 用刷子将石膏刷到人偶表面，注意尽量不要留下气泡，均匀涂抹。

STEP 12 第一层石膏刷好之后静置一会儿，大概5分钟左右，开始第二遍。采用与第一遍

相同的刷法，然后将留下来的石膏用刮子刮去。

STEP 13 待第二遍石膏干得差不多时，再用一个大桶多调一些石膏。

STEP 14 将石膏布蘸上石膏，小心地放在人偶上面，铺满整个平面，注意不要凸出来。

STEP 15 再调一桶稠一些的石膏，稠度要像加了水的陶泥一样可以整体拿在手中。

STEP 16 将调好的稠石膏覆盖于上面，轻轻地拍打，使稠石膏沉淀下去。

STEP 17 用刮板刮去多余的部分。

STEP 18 用刮板刮平表面。

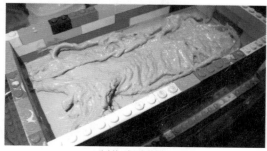

制作步骤图3　　　　　　　　　制作步骤图4

STEP 19 等待石膏干透，开始翻制第二面。

STEP 20 将石膏翻过来，小心地去掉反面垫在上面的陶泥。

STEP 21 用喷壶喷上水，处理干净细节处留下的陶泥。

STEP 22 然后做一些陶土片，把这些陶土片放在人偶泥雕的周围。

STEP 23 用刀片将泥雕周围大概1cm左右的陶土片切掉。

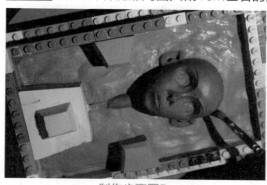 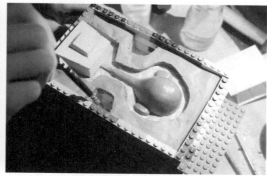

制作步骤图5　　　　　　　　　制作步骤图6

STEP 24 在表面一层涂上脱模剂或凡士林。

STEP 25 根据步骤10至步骤18的方法进行反面的石膏翻模步骤。

STEP 26 等到石膏干了之后，找到缝隙，用一个凿子轻轻顶住缝隙，用锤子轻轻敲击凿子，将磨具轻轻撬开。

STEP 27 打开，模具就翻制成功了。

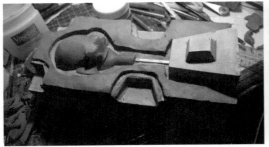

制作步骤图7

制作步骤图8

4.1.2　人偶骨架制作

人偶骨架有许多种，制作时可以根据角色所需要的动作来考虑，通常被分为简易骨架和金属球关节。下面具体介绍几种常见的制作方法。

1. 简易骨架一

制作简易骨架需要的材料有银丝、速成钢、小块木方和两块小黄铜，其中银丝相比于铝丝和铜丝刚性和柔性都比较好，但如果没有银丝，铝丝和铜丝代替也可以；木方的尺寸根据角色的胸部尺寸来确定；黄铜的尺寸根据角色脚部的尺寸来确定。

STEP 1 准备好人偶的制作比例图1：1。

STEP 2 根据制作比例图取身高长度的银丝弯成图中所示形状，注意银丝需要留出富余的长度，预防过短。

草图

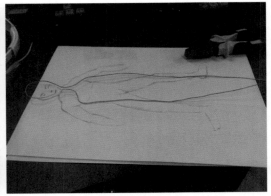

制作过程图1

STEP 3 根据制作比例图取双腿长度的银丝从中间弯曲。

STEP 4 将第二根银丝与第一根中下部分拧在一起，第二根银丝上部分也拧合在一起。

制作过程图2

制作过程图3

STEP 5 用细银丝将胯部与双腿再缠紧一些。

STEP 6 取小块速成钢，揉捏均匀后包裹于胯部银丝之上，捏出大概的胯部形状。

制作过程图4

制作过程图5

STEP 7 用电钻为一块木方从底部中间一点的部位钻三个孔，其中中间一个孔需要上下打通，用于连接头部，另外两个孔用于连接身体下半部分；再在木方顶部偏两侧的位置钻两个孔，一边一个用于连接胳膊。

STEP 8 将第一根银丝的上半部分剪断。

制作过程图6

制作过程图7

STEP 9 分别从底部两孔内插入。

STEP 10 取4根两倍于胳膊长度的银丝，分别从中间弯曲，然后两两分开插入木方顶部的两个孔内。由于胳膊的运动比较多，所以取4倍的量防止因弯折次数过多导致断裂。

制作过程图8

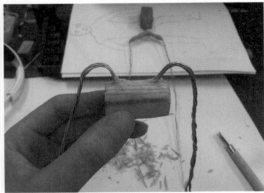

制作过程图9

STEP 11 将头部的银丝从木方顶部中间的孔插入。

STEP 12 调和AB胶，将银丝与木块连接的各个部位黏合。

STEP 13 用揉捏均匀的速成钢包裹于胳膊及腿部，注意留出关节部位。

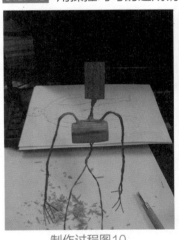

制作过程图10

制作过程图11

STEP 14 为两块黄铜分别钻孔，立面两个孔用于连接腿部，顶面一个孔用于拍摄时的固定。用AB胶固定黄铜与腿部即可。

2. 简易骨架二

制作简易骨架二需要用到的材料有椴木、银丝、自攻螺丝及PVC套管。其中银丝可以用铝丝和铜丝替换，制作时可根据需要选择使用。

STEP 1 准备好人偶的制作比例图1:1，可以使用计算纸绘制比例图，计算纸的格是一格1cm，比较方便测量比例。

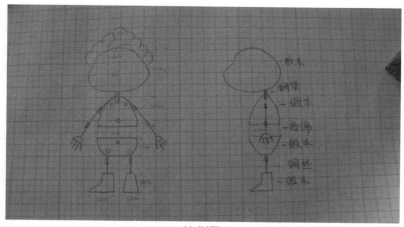

比例图

STEP 2 用椴木雕刻出身体的各个固定部位，如胸腔、胯部和双脚，注意雕刻的形状与所需的人偶形状一致。

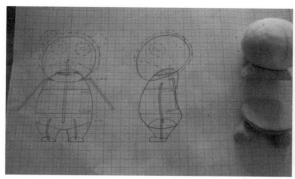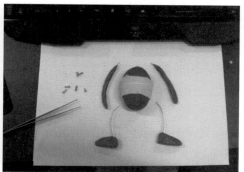

制作过程图1

STEP 3 为胸腔、胯部及双脚钻孔。

胸腔部位的孔总共有4组，其中第一组孔1位于胸腔顶面中心位置，用于连接头部，孔①位于胸腔背面上中心位置，用于固定插入的头部；第二组孔2位于人偶胸腔左侧偏上位置，用于连接人偶左臂，孔②位于胸腔背面左上方，用于固定插入的左臂；第三组孔3和孔③与第二组相同，用于连接和固定右臂；第四组孔4位于胸腔底面中心位置，用于连接下半身，孔④位于胸腔背面下中心位置，用于固定插入的下半身。

胯部的孔总共有三组，其中第一组孔5位于胯部顶面重心位置，用于连接上半身，孔⑤位于胯部背面上中心位置，用于固定插入的上半身；第二组孔6位于人偶胯部左侧偏下位置，用于连接左腿，孔⑥位于胯部背面左下方，用于固定插入的左腿；第三组孔7和孔⑦与第二组相同，用于连接和固定右腿。

在双脚的顶部脚腕位置的中心各钻一个孔，垂直钻透到脚的底部也就是脚后跟的中心位置，如图左脚从孔8钻透到孔⑧，右脚同理。

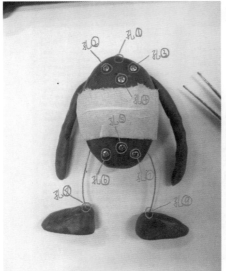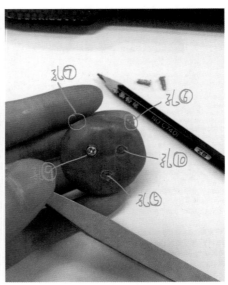

制作过程图2

STEP 4 根据人偶制作比例图测量好身体中间段、腿部的长度，在测量好的尺寸上各加4cm，根据这个尺寸来截取相应尺寸的银丝，也就是原尺寸+4cm。其中包括身体中间段一根，腿部2根。

STEP 5 将身体中段的银丝两端分别套上2cm左右的PVC套管，具体的尺寸可根据自己所打的洞的深度来决定。腿部银丝只需套一端，然后将套有PVC套管的银丝从套管中间1cm处弯曲，压紧(为了使套有套管的银丝插入木块内，需要将套管两侧削平，但注意不要削到露出银丝)。

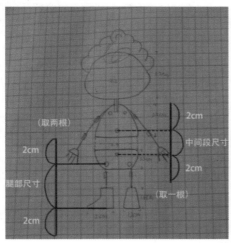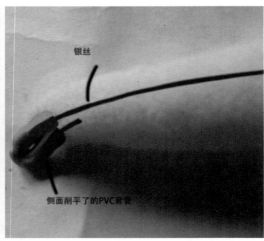

制作过程图3

STEP 6 将准备好的套有PVC套管的银丝分别插入木块。身体中段的插入孔4和孔5；腿部的分别插入孔6和孔7。然后分别从孔④、孔⑤、孔⑥和孔⑦处拧入自攻螺丝，固定各

个部位，注意自攻螺丝需要拧入PVC套管中间，拧的时候可以感觉到，否则就起不到固定作用了（如果买到的自攻螺丝比较长的话，可以用锯将其锯断使用，螺丝不需要很长，能够固定住银丝即可）。

STEP 7 ▶ 最后将腿部的银丝与脚部连接，其中左脚：将银丝从孔8插入，孔⑧伸出，然后在左脚脚底部位用木雕刀刻出一个小槽，槽的大小就是刚好能放下从孔⑧伸出的多余铁丝即可，如右图所示，右脚同理。

STEP 8 ▶ 至此简易骨架制作完成，胳膊部位与腿部同理，但通常会与手一起制作完成后再进行连接，在后面的章节会专门进行讲解。

制作过程图4

3. 金属球关节骨架

金属球关节骨架属于比较复杂的骨架，如果想要制作非常精细的金属球关节骨架需要一定的技术，可能还需要各方面的知识，例如机械学、人体学等。且金属球关节骨架可以根据自己角色的动作需求，制作出达到不同动作幅度与效果的骨架，方法有很多，达到的效果也多种多样。

这种骨架的特点是，虽然在制作上需要花费很多功夫，但是对于调动作的动画师而言就非常便利了，许多球关节骨架将骨架设计成完全符合人体运动的骨架。例如人的小腿由于膝关节的原因，只可以向后弯曲至贴近大腿，而不能向前弯曲。这种设计就会为动画师省去很多时间，调出的动作也会更加逼真。

金属球关节

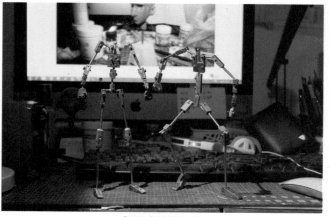

金属球关节骨架

由于制作工艺比较复杂，本书暂不对金属球关节骨架的制作进行详细讲解。下面将现今比较出名的定格动画使用过的球关节骨架介绍一下，如果需要制作，可以参考这些骨架的原理进行制作。

有的动画师喜欢用定格动画来表现他们的作品，其中有许多使用金属球关节骨架的作品，当然骨架制作得也都各不相同，制作的精细度也有所不同。下面举例介绍一些动画中的球关节骨架。

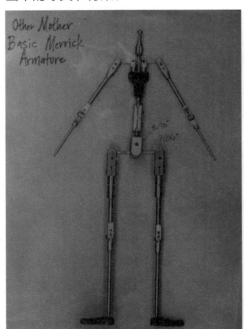

骨架胸腔　　　　　　　　骨架脚部

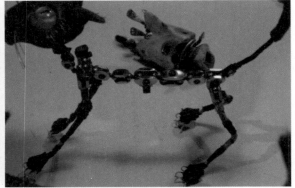

《鬼妈妈》骨架

《鬼妈妈》猫咪骨架

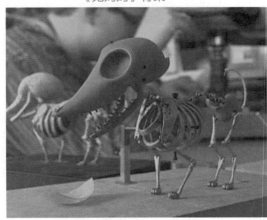

《科学怪狗》Spike骨架

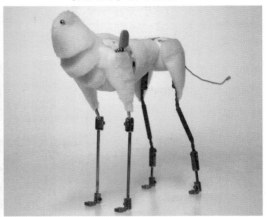

狐狸骨架

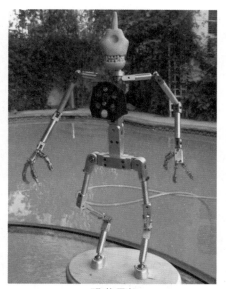

恐龙骨架

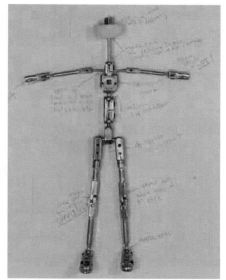

《通灵男孩诺曼》诺曼骨架

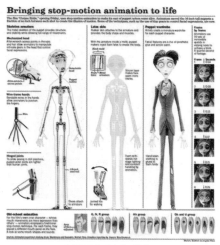

《僵尸新娘》骨架

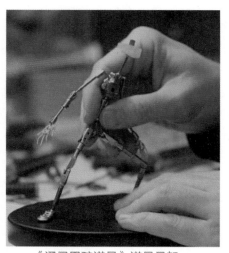

《通灵男孩诺曼》诺曼骨架

4.1.3 人偶头部制作

定格动画的头部制作方法有很多，简单来说，就是可以采用各种方法，只要能够达到变换角色表情，最终使角色完成生动的表演即可。通常定格动画师会选择使用后期绘制、换头、换上下脸、换五官、3D打印换脸等方法来使角色生成丰富的表情。

1. 后期绘制

后期绘制通常情况下是动画师制作一个没有五官的头部，等到影片拍摄完成之后，

再根据角色在剧情中所需要的表情，进入拍摄的照片中逐帧绘制表情。这种制作方法在定格动画中并不常见，原因可能在于这种制作方法类似于手绘动画，感觉有些失去了定格动画的意义。

2. 换头

换头是定格动画中常见的制作方法，这种方法可以使角色生成不同的表情，但是制作工艺复杂，且对制作的要求非常高，我们需要制作出除了表情之外完全一模一样的头部，这样在拍摄时才不会让角色看起来一直在不停地抖动。因此用这种方法来改变表情的角色的外形都会相对简单一些，比较典型的例子有《圣诞夜惊魂》中的杰克。

3. 换上下脸

换上下脸和换头的方法相似，通常是由于角色外形比较复杂，整体换头的制作太过耗时，且不一定制作得精细，此时可能会选择换上下脸来改变表情。例如整个头部不变，当眉毛、眼睛和鼻子都不需要改变的时候，只需要换嘴即可。这种制作方法也是定格动画中使用比较多的，一般在泥偶动画中比较常见。

4. 换五官

换五官是指头部轮廓不变，使用改变五官的方法来达到变换表情的效果。例如《阿凡提的故事》中，主角阿凡提的头部用木头雕刻完成后，再在五官部位分别贴上吸铁石，最后再包裹上一层丝袜。其他各个表情都是用铁片制成的，当需要变换表情的时候，如嘴型只需要替换嘴型表情即可。

5. 机械头部

使用机械头部的定格动画出现在影片《僵尸新娘》中，后期在《科学怪狗》中也延续使用了这种制作方法，导演特意请瑞士的制表师来为定格动画角色设计了可以手动调节的机械头部。这种头部的特点是，制作虽然复杂，但可以在拍摄时省去大量的时间，并且可以大大提高角色的精细度。如果我们使用换头或者换五官，那么由于手工制作的原因，我们不可能制作出特别精细和准确的造型，但这种头部

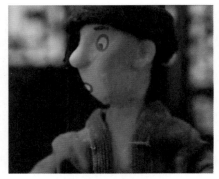

《盗亦有道》角色头部

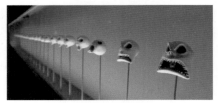

《圣诞夜惊魂》角色头部

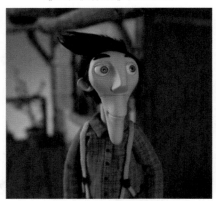

《koyaa》角色头部

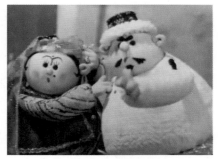

《阿凡提的故事》角色头部

就可以解决这个问题，可以制作出精细仿真的角色并且赋予角色丰富的表情，就如同计算机动画一般。

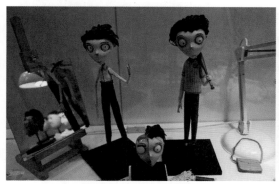

《科学怪狗》角色头部

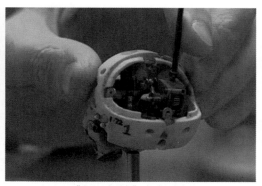

《僵尸新娘》角色头部

6. 3D打印换脸

3D打印换脸的制作方法最早出现于LAIKA工作室制作的《鬼妈妈》中。《鬼妈妈》首次播出时被不少人认为是三维动画，当知道是定格动画之后，不禁被震撼了。这种制作方法是，使用计算机将动画所需要的表情全部调制出来，然后用3D打印机将每一帧的表情打印出来，拍摄时进行逐帧换脸。随着科技的不断进步，这种技术也在不断进步，到后来LAIKA工作室出品的《通灵男孩诺曼》也是使用这种方法制作的，但相比于之前的《鬼妈妈》，面部表情的丰富和颜色等细节都显然有了更大的进步。许多人认为使用这种方法制作的动画失去了定格动画的意义，这明显是计算机动画，但这毕竟是将计算机动画转换成了真实的材料，然后再进行拍摄的定格动画，也是可以拿在手中的手工制作人偶，因此算得上是一种定格人偶头部制作方法。

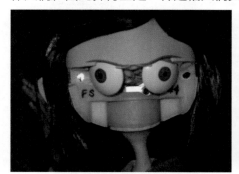

《鬼妈妈》卡洛琳头部

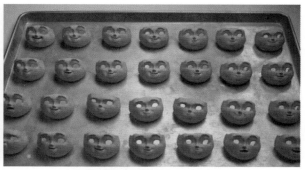

《通灵男孩诺曼》3D面部

4.1.4　人偶手部制作

人偶的手部制作方法有许多，下面简要介绍几种基本的制作方法。

1. 第一种换手

换手和换头的制作原理一样，是比较复杂的制作方法，不常被用到，使用这种方法来制作手部的，一般情况下是对手的材质有要求，例如泥制的手部等。

2. 银丝制作简易手

银丝制作简易手部是比较常用的方法，特点是制作方便，可调性非常高，但是相对也特别容易调

《盗亦有道》角色手部

得过大导致变形，所以动画师调动作时需要小心一点。制作方法非常简单，大概分为以下几个步骤。

STEP 1 准备好细银丝，按照制作比例图上手的尺寸取双倍长度的银丝，注意留出富余的量。

STEP 2 每只手5根手指的话，就取5根银丝，分别对折。

制作过程图1

制作过程图2

STEP 3 将5根银丝螺旋拧紧。

STEP 4 将5根拧紧的银丝按照手指的不同长度排好，然后从手腕处一起将螺旋拧紧即可。

制作过程图3

制作过程图4

3. 银丝焊接简易手

这种方法与银丝直接拧制的简易手骨架相似，也比较简单，需要用到电烙铁、焊锡丝和焊锡膏。制作方法如下。

STEP 1 按照制作比例图中各个手指的尺寸(从指尖到手腕)，截取细银丝，其中可以两根手指连在一起，注意留出富余的量。手指长度取好后，用粗银丝截取胳膊所需的长度。

STEP 2 找一块板子或木块，预防用电烙铁时烧坏桌子，将取好的银丝按照手的形状在上面摆好。

STEP 3 将电烙铁插上电，等电烙铁变热，取一些焊锡膏，再取一点焊锡丝，然后将银丝焊接在一起，注意焊接后稍凉一些再翻动骨架，正面接上后可以按照以上步骤将反面再焊接一次，以保证牢固。焊好后手部骨架就完成了。

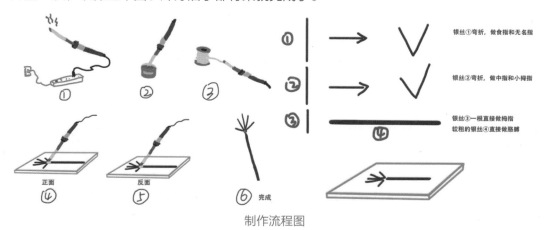

制作流程图

4. 金属球关节手

这种手通常会与金属球关节合用，特点是比较稳固，调动作的时候不必要动的地方不会乱动，比如手掌部位，且手指比较易断，断了的话可以换手指，不再重新制作手部。

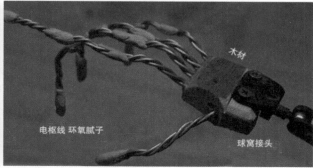

金属球关节手

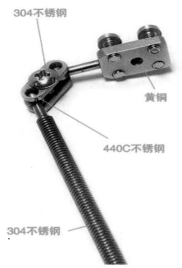

304不锈钢

黄铜

440C不锈钢

304不锈钢

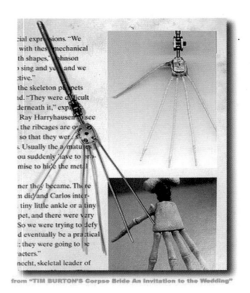

from "TIM BURTON'S Corpse Bride An Invitation to the Wedding"

金属球关节手(续)

4.1.5 人偶翻模制作

1. 硅胶调和方法

由于在后面的学习中可能会大量使用硅胶，因此在具体讲解人偶的皮肤制作之前，首先简单地介绍一下硅胶的调和方法。这里以带颜色的肉色硅胶调和方法为例讲解，如果不需要带颜色的硅胶，只要省去颜色调和的步骤即可。

STEP 1 准备好两个一次性杯子，一个倒入硅胶，另一个倒入固化剂。硅胶的量根据需要翻制的模型尺寸来决定，固化剂的量是所用硅胶的2%，多了会导致硅胶立即固化，少了会导致硅胶无法固化，所以固化剂的计量一定要尽量把握准确。如果估测不准可以使用克称来称量。

STEP 2 在固化剂杯子中加入白色颜料。

硅胶调和过程1

硅胶调和过程2

STEP 3 ▶ 将白色颜料摇晃均匀。

STEP 4 ▶ 加入适量黄色颜料。

硅胶调和过程3

硅胶调和过程4

STEP 5 ▶ 加入少量红色颜料(具体的颜色配比可以根据需要自行调制)。

STEP 6 ▶ 颜色加入后，在固化剂杯子中将固化剂和颜料搅拌均匀。

硅胶调和过程5

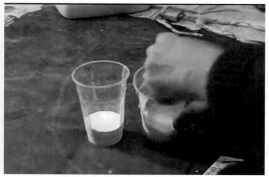

硅胶调和过程6

STEP 7 ▶ 将带有颜色的固化剂倒入硅胶中，然后均匀搅拌，注意一定要均匀搅拌，使固化剂和硅胶完全融合，否则会出现部分硅胶不会固化的情况，很有可能辛苦制作的模型就作废了。

硅胶调和过程7

STEP 8 搅拌均匀后就可以倒入模具进行翻模了，硅胶会在6个小时左右固化，有时因为固化剂量的多少，固化时间可能会有些偏差，如果12个小时后仍未固化，硅胶就不能固化了，可以考虑重新制作。

STEP 9 硅油。如果想要翻出的硅胶柔软一些，可以在添加固化剂的同时加入一些硅油，不添加也可以，添加得越多越柔软，比例大概在所

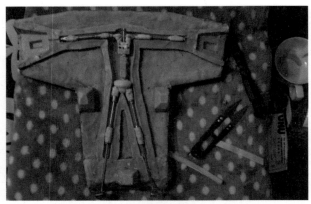

硅胶调和过程8

用硅胶的5%左右，不宜过多，具体比例可以自行掌握。

STEP 10 如果想要硅胶不产生气泡，可以使用两种方法，一种是使用抽真空机将硅胶中的气泡抽出；另一种是往模具里倒硅胶的时候用喷笔将气泡吹开。两种方法都不能保证完全没有气泡的生成，因此制作时需要小心留意。

2. 人偶皮肤的制作

为角色增加皮肤，使角色看起来更加真实，制作方法也有很多，常用的方法有制作硅胶皮肤、丝袜皮肤或者是在海绵外薄薄地上一层硅胶等。下面详细进行讲解。

(1) 丝袜皮肤

丝袜皮肤的创意最初出现在《阿凡提的故事》中，由于故事主人公阿凡提是正义的象征，性格很幽默，但同时也有点玩世不恭。为了突显阿凡提的这种个性，导演决定使用丝袜包裹来制作角色的皮肤，使角色看起来像极了玩偶，但又不失真人皮肤的感觉，淋漓尽致地表现了影片的风格和主人公的性格。

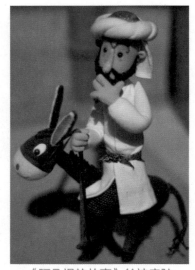

《阿凡提的故事》丝袜皮肤

这种皮肤的具体制作方法是，在骨架完整的基础上，包裹上海绵，海绵的厚度需要根据角色的身材来考量，将海绵修剪整齐、圆滑，最后再包裹上合身的丝袜即可。这里要注意的是由于丝袜较薄的原因，内部的结构都可以从外部清楚地看到，因此一定要保证海绵的圆滑，否则从表面看起来凹凸不平会影响美观。至于合适的丝袜，是需要先购买然后根据人偶的尺寸重新缝制的，例如手部就需要缝一双手套。需要注意的是，如果你所制作的角色穿的衣服是长袖，那么手套只需要缝到手腕稍上的位置，衣服能够遮挡住即可；如果你的角色穿的衣服是短袖，那么你就需要将手套尽量缝长一些，到衣服可以遮挡的位置，尽量不要将接缝露在皮服表层，否则会为后期带来大量的修改工作。

（2）海绵外上一层薄硅胶

这种制作皮肤的方法也是非常常见的，而且比较容易操作，也会省去大量的制作时间，虽然最终完成的效果可能不及硅胶皮肤那样完美，但也不失为一种制作皮肤的好方法。下面以一个手部皮肤的制作来介绍一下这种制作方法。

STEP 1 准备好手部的骨架、超薄海绵和3M喷胶。

STEP 2 剪取需要的海绵大小，喷上喷胶。

STEP 3 将海绵包裹于手部骨架上，注意均匀包裹。

STEP 4 均匀地包裹完一遍之后，再剪取小块海绵，将手掌心包裹上一层海绵，增添手掌厚度。

STEP 5 将调制好的硅胶均匀地涂抹在包了海绵的手上。这是第一遍。

STEP 6 等待一段时间，待第一遍干得差不多后，再涂抹第二遍。

STEP 7 第二遍干得差不多的时候，再涂抹第三遍。

STEP 8 第三遍干后，就有了基本的手的形状，皮肤的感觉也比之前好多了，这个时候用比较细的工具将手上的骨节涂出来。

STEP 9 等手干了的时候，成品基本上已经有了真人手的模样，骨节的感觉也显现了出来。

另外，身上的皮肤制作方法也和手上的皮肤制作方法类似。

STEP 1 使用较厚的海绵剪出身体各个部位基本需要用到的大小。

STEP 2 将骨架和海绵表面喷上喷胶。

STEP 3 将裁剪好的海绵包贴在骨架之上。

STEP 4 包裹完整后先用大剪刀修大型。

STEP 5 再用修眉剪刀修细节，大剪刀与修眉剪刀配合使用。

STEP 6 基本成型后再进行第二次包裹。

STEP 7 先用第一次使用的海绵剪出一些肌肉比较缺少部位的肌肉形状，如大腿前方肌肉、小腿后方肌肉和臀部肌肉等。

STEP 8 将剪出的肌肉贴到第一层海绵之上。

STEP 9 使用密度比较高的海绵进行最后一层包裹，尽量裹紧第一层和第二层添加的海绵，使肌肉看起来更加结实、真实。

STEP 10 包裹完成后，在没有衣服覆盖可能会露在表面的部位，涂上调制好的硅胶即可，涂抹方法同手部一样。

（3）硅胶皮肤

在制作硅胶皮肤时，可参照如下制作方法。

STEP 1 准备好翻制成功的人偶模具、人偶骨架和硅胶。

STEP 2 将球关节骨架的关节处包上一层薄薄的医用胶布。

STEP 3 用海绵填充身体肌肉，注意对比着翻好的模具来包裹海绵，多余或者不均匀的形

状用修眉剪刀修剪整齐。

STEP 4▸ 包裹上海绵的骨架需要刚好能放进模具中，不能紧贴模具，但也不能与模具之间留下过大的缝隙，否则硅胶过厚将影响人偶运动。

STEP 5▸ 按照前面提到过的硅胶调制方法，调好适合角色肤色的硅胶，将硅胶倒入两面的模具内。

STEP 6▸ 放入包裹好的骨架，再在骨架上添加一些硅胶，避免硅胶不足留下空隙。

STEP 7▸ 快速将模具合并，并用G夹或F夹固定紧实，这样做可以避免翻制成功后的硅胶接缝过厚的现象。

STEP 8▸ 静置6个小时左右等待硅胶完全固化后，打开模具，拿出翻制成功的人偶。

STEP 9▸ 先用剪刀将身体两侧的接缝硅胶剪除，剪刀无法完全将表面修剪平滑，因此需要用吊磨将表面磨光滑，尽量使其看不出接缝即可。

STEP 10▸ 硅胶皮肤完成。

(4) 发泡乳胶皮肤

在制作发泡乳胶皮肤时，可参照如下制作方法。

STEP 1▸ 准备好人偶模具、人偶骨架和发泡乳胶。

STEP 2▸ 在人偶模具上刷上一层脱模剂。

STEP 3▸ 静置5分钟左右，待脱模剂干后用刷子将脱模剂扫除。

STEP 4▸ 由于制作发泡乳胶需要精确的配比数值，因此需要用克称称量。先用克称称出纸杯的重量，然后每次都是用同样的纸杯，保证重量相同。

STEP 5▸ 估测我们需要使用的发泡剂重量，例如150g，制作时根据自己所需要的估测，这里以150g举例。用一个纸杯称出150g发泡胶，将发泡胶倒入搅拌盆中。注意添加时一定要摇匀材料。

STEP 6▸ 称30g发泡剂，然后倒入搅拌盆中。

STEP 7▸ 换一个纸杯，称15g固化剂。如果所处的室内温度较高，可能只需要12g就够，根据温度不同可以适当改变。将固化剂先放到一边，一会儿再添加。

STEP 8▸ 用搅拌机搅拌盆内的发泡胶和发泡剂，准备一个秒表计时，影响发泡乳胶发泡的因素有时间、温度、湿度等。先用最高档搅拌1分钟，再用次高档搅拌1分钟，然后转到最低档再搅2分钟，这样可以减少气泡。

STEP 9▸ 将固化剂倒入，倒入的时候需要小心且细心，搅拌大概1分钟，如果温度较高的话30秒即可。

STEP 10▸ 然后开始灌注，先用刷子在人偶模具表面小心地刷上一层，确定不要留下任何气泡在表面。

STEP 11▸ 此时要注意室温，否则乳胶会很快固化。如果乳胶固化得太快，需要仔细核查室温、湿度和混合时间等。刷完后，将发泡胶倒入。

STEP 12▸ 将骨架放入模具中，仔细检查手指是否全部置入。

STEP 13 将两半合拢，用扎紧带扎紧，静置10~30分钟。

STEP 14 静置后，检查搅拌盆内剩下的乳胶，然后放入90℃~100℃的烤箱内，烘烤2.5小时，如果模具较厚、较大，需要烘烤的时间更久。检查模具外留出的乳胶，如果能按出手印来就可以了。

STEP 15 从烤箱中拿出模具。

STEP 16 打开扎紧带，用凿子撬开模具。

STEP 17 拿出翻好的人偶后，将模具放回烤箱内，让其自然冷却，以防模具裂开。

STEP 18 先用剪刀将身体两侧的接缝乳胶剪除。

STEP 19 剪刀可能无法完全将表面修剪平滑，因此需要使用电烙铁将表面烫光滑，尽量使其看不出接缝即可。

STEP 20 发泡乳胶皮肤制作完成。

4.1.6　衣服及头发制作

　　制作人偶的衣服，就像制作玩具或者是芭比娃娃的衣服一样，都是按照真人比例缩小的，但是为了保证人偶的精细，我们有时需要完全按照真人衣服的做法来制作。例如可以为人偶织一件合身的毛衣，但需要用到最细的毛衣针，有时尺寸太小还需要自己制作毛衣针；可以为人偶制作一套合身的衣服，这需要选好材料，画好样板，然后根据样板剪好布料，用较细的针线，一针一针仔细地缝制等。衣服是人偶的最后一层，将完全地展现在我们的镜头之下，因此一定要制作得精细好看，才不会影响人偶的质量。

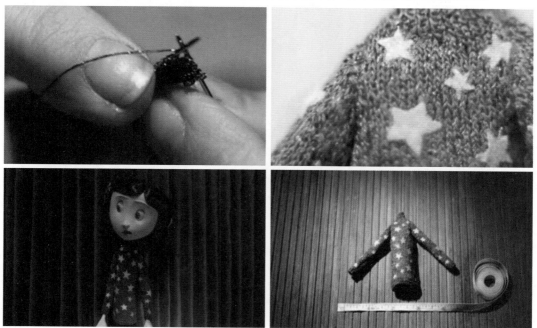

人偶细致的衣服

定格**动画**(第二版)

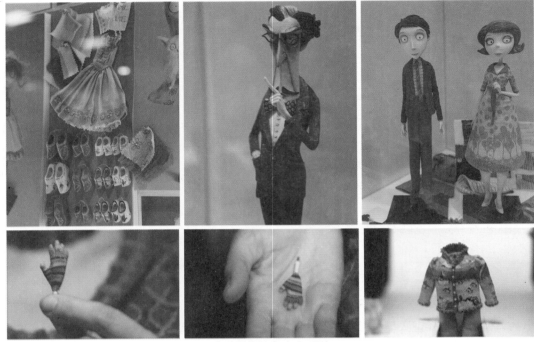

《科学怪狗》角色服饰

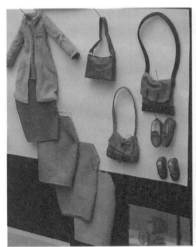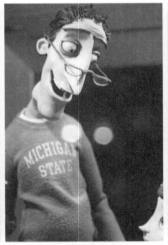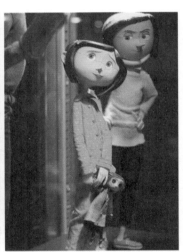

《鬼妈妈》角色服饰

　　人偶的头发有许多种制作方法，例如《僵尸新娘》中的人偶头发是直接和皮肤一起用发泡橡胶翻制然后进行上色完成的；在《通灵男孩诺曼》中，诺曼的头发是配合使用了羊毛、真人头发等混合材料，一撮一撮地插入头部的；《阿凡提的故事》中阿凡提的头发是使用毛线或毛毡布等制作的。我们可以选择使用各种各样的材料，只要制作出需要的效果即可。

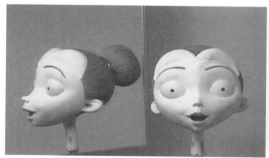
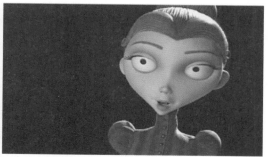

《僵尸新娘》角色头发

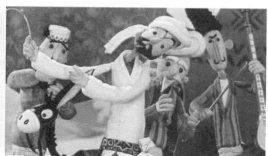

《阿凡提的故事》角色头发

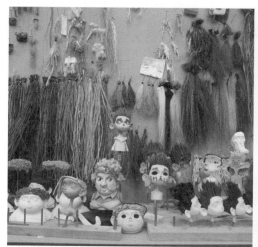
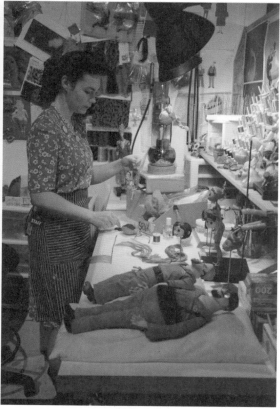

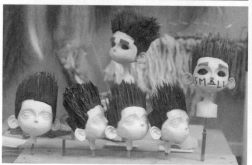

《通灵男孩诺曼》角色头发

制作头发

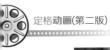

LAIKA工作室头发制作材料

4.2　场景制作

　　制作一个场景时，通常分为三层，第一层景是实景，就是人偶会在内运动的景，在这层景中通常需要制作全立体的道具；第二层景是远景，这层景中，通常只需要制作半立体的道具即可达到效果；第三层景是天片，天片通常只需要制作平面即可达到效果。有时还会在实景之前添加一些近景，达到景深更大的效果，也可以在第一层景和第二层景之间添加一块网孔比较大的透明纱来拉远景深，显得二层景稍模糊，这些方法都可以创造出一个立体的空间，供我们拍摄，具体的可以根据需要选择制作。

　　制作场景时，需要根据绘制的分镜头来决定需要制作一个怎样的场景，例如《通灵男孩诺曼》中有一场厕所的戏，整场戏的镜头都没有出过这间厕所，但是有些近镜头又是在这间厕所的其中一个隔间中拍摄的。那这个时候只需要制作一个整间厕所的场景，另外还需要制作一个厕所中隔间的场景。注意这两个场景是分开制作的，一定不要在一

个底板上制作，然后再把厕所中的隔间做细致，这样会为拍摄带来很大的不便利，也会使动画师没有地方调动作。需要制作的厕所场景如果没有什么戏份，甚至可以将厕所场景制作得比隔间小很多，因它没有戏份，也没有角色出现，因此就算制作得很小，拍摄完成后期合成也不会看出破绽。

　　制作的场景在满足镜头要求的基础下，还需要做到的就是为动画师留出足够的空间来调制动作。单面的场景制作单面即可；有反打镜头的场景，双面分开制作即可；需要360°拍摄全景，人偶也需要动，那么就需要将场景做成一个可以打开调动作，调完后再合上拍摄，再打开调动作，调完后再合上……的场景。制作这种场景的时候，需要保证场景内各个道具的牢固，不要打开后道具就变位置了，这样很容易造成穿帮镜头。

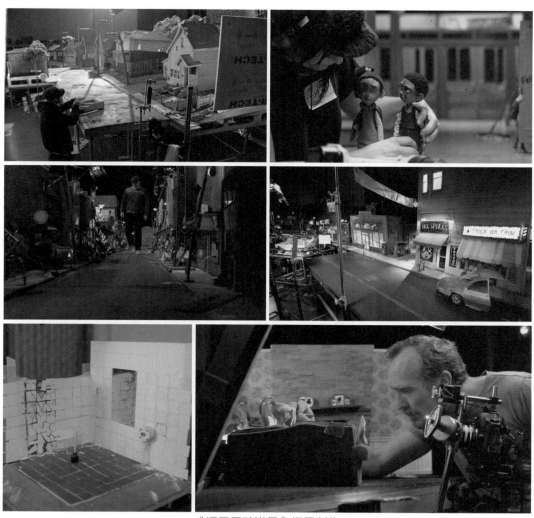

《通灵男孩诺曼》场景制作

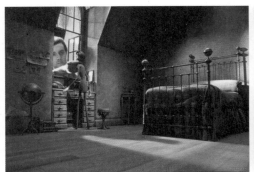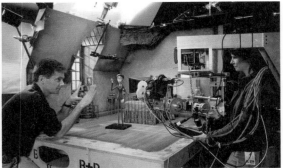

《僵尸新娘》场景制作

4.2.1　场景框架的制作

制作场景框架也就是底板，要根据需要制作的场景大小确定底板大小，然后可以用实木板、木工板或者是三合板和木方拼接底板，这些方法都可以做出需要的底板。总之我们需要一个坚固的底板作为场景的地基，然后再在底板之上搭建场景。

场景制作

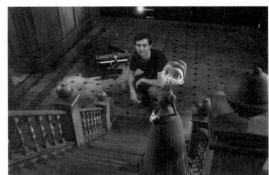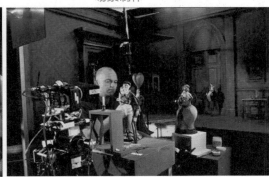

《僵尸新娘》场景制作1

通常我们会将底板搭在一个桌面上，动画师可在底板周围调动作，但有的时候场景需要搭建得很大，动画师在底板周围触及不到人偶无法调制动作，这时可能会将底板搭建得距离地面近一些的位置，距离地面越近底板就会搭建得越稳定，这样动画师可以趴在或者踩在底板之上调制动作。

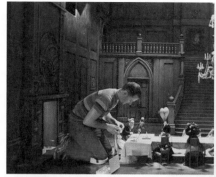

《僵尸新娘》场景制作2

4.2.2　天片的制作

　　天片的制作可以使用多种方法，可以选择将需要的图片在计算机中制作好然后喷绘出来，需要注意的是要使用摄影用的无反光材料喷绘，否则将无法使用。通常会使用无纺布喷绘，这样做的好处就是喷绘完的天片觉得是亚光的，而且颜色也可以根据需要来制作，可能会更贴近想要的效果。下面简单介绍一种制作天片的方法。

STEP 1 ▶ 根据需要的天片尺寸准备好制作天片的木板，如果木板尺寸不够，可以拼接木板，拼够尺寸。

STEP 2 ▶ 将糊精倒入桶中加水稀释，注意一定要调匀，如果不匀涂在纸上会有厚度的变化。

STEP 3 ▶ 将牛皮纸裁成条，刷上稀释后的糊精，用来贴木板与木板之间的缝隙。

STEP 4 ▶ 报纸刷上稀释后的糊精，然后贴到木板上，注意不要有气泡。

STEP 5 ▶ 报纸干后，大概再等一夜，再贴一层白报纸，白报纸就是没有印刷过的报纸，同样的贴法，注意不要留有气泡。

STEP 6 ▶ 白报纸干后就可以往天片上刷需要的颜色了，均匀地涂上一层薄薄的水粉颜料，注意颜色要刷均匀。

STEP 7 ▶ 待水粉干后，最后用喷枪喷一遍天片，这是为了使过渡显得自然、均匀，不留笔触，至此天片完成。

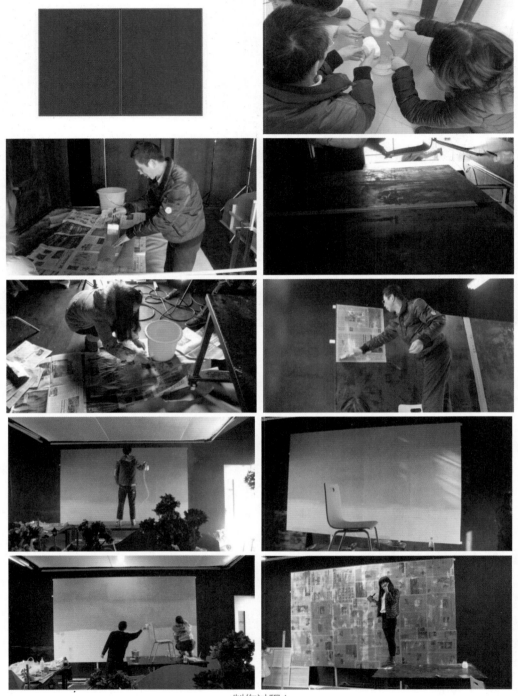

制作过程1

通常天片是不需要丰富的细节的，因为需要给人一种较远的感觉，细节越丰富越不能退后，因此大部分天片都是均匀的颜色构成的。另外，如果需要在天片上喷上云，可

以用喷枪在一块薄纱上喷出云的感觉即可。

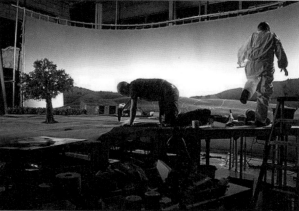

制作过程2

4.3 道具制作

4.3.1 树脂道具制作过程

树脂道具翻模之前有几个注意事项，具体如下。

- 硅胶与固化剂的比例是重量(克)，不是体积(ml)。
- 操作硅胶时最好戴手套，不戴手套的话手很难洗干净。
- 模具框和橡皮泥要做无缝处理，不然硅胶流出来，很难处理。
- 树脂AB水取等量后，一定记得取完药剂就要迅速密封，药剂是很容易挥发的。
- 硅胶模具是会损耗的，翻得越多，细节丢失就越来越严重，所以取树脂件的时候要小心，不要用力过度把硅胶模扯破了。另外，硅胶模具做得厚点并且夹得均匀些，可以避免造成内部空间挤压导致成品变形。

● 关于成品气泡问题，真是让人很头痛。工业上是采用真空抽气来排气泡，我们没必要买那种上千元的工具，在树脂AB水融合后轻轻地、不断地颠击容器，就会有气泡不断上升破裂，直至气泡完全颠出，然后倒进硅胶模内。注意：倾倒的时候尽量使溶液流得细一些，同样可以预防气泡的产生。

场景摄影

下面开始进入实际操作。

STEP 1▶ 用仿乐高积木搭建一个外框。

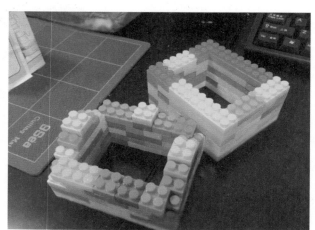

STEP 2▶ 捏橡皮泥(工业橡皮泥)压平在内框中。

制作过程图1

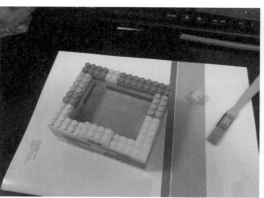

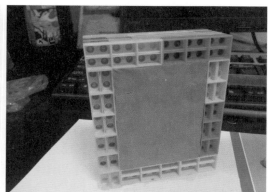

制作过程图2

STEP 3▶ 放入要翻模的原件，留注料口和排气槽，戳几个定位孔。

STEP 4▶ 准备好纸杯、汤勺、搅拌棍、硅胶。用汤勺把硅胶舀到纸杯中。

制作过程图3

STEP 5 用针管量出固化剂的量(100：2)，注意这里用的比例是重量，不是容积比。

STEP 6 硅胶与固化剂一定要充分地搅拌，不然固化不了。

制作过程图4

STEP 7 把搅拌好的硅胶缓缓地倒入模具中。

STEP 8 倒完后可以用颠击模具的方法颠击出气泡。

制作过程图5

STEP 9 如果一切顺利，3~4个小时就可以固化了，也可以用手搓搓表面，感觉硬化了，有点皮肤弹性就可以拆积木下橡皮泥了。

STEP 10 阳模成型，这里抹上些凡士林当脱模机。准备另外一面硅胶磨具。重复步骤6至步骤8的方法再调一杯硅胶。

制作过程图6

STEP 11 再次倒入硅胶，同样的方法颠击模具，可以看到好多气泡。

STEP 12 拆开拼装积木的硅胶模具。注意：硅胶模具浇筑得越厚，在捆扎之后内部才不会变形。

制作过程图7

STEP 13 打开模具，取出里面的物件和导气孔，然后修整注入口。

STEP 14 检查内部有无杂物、异物等，免得翻模后影响成品的质量。

制作过程图8

STEP 15 固定两面硅胶模具，要点是封住别漏了，也不能太紧，否则内部模具空间容易挤压导致成品变形。

STEP 16 取AB水、针管、一次性纸杯备用。

制作过程图9

STEP 17 估算出大致体积后，取适量AB水比例1：1放入一次性杯子，混合均匀。

STEP 18 等到10~15分钟后就可以拆开了。记得清理残渣疏通导气管，以便下次使用。

制作过程图10

STEP 19 重复上述步骤，可以翻出很多一模一样的模具。

制作过程图11

4.3.2　其他道具制作过程

手工布偶的制作过程如下。

STEP 1 画出纸样，用白床单布裁出娃娃的身体、四肢、围裙(裁剪时留0.8cm的缝头)。

布偶制作过程图1

STEP 2 填充棉花后进行缝合。注意四肢的棉花填充一半。

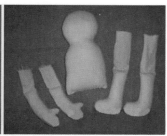

布偶制作过程图2

STEP 3 缝合身体和四肢。用速溶咖啡1小勺加入50ml热水中，搅拌均匀后，为面部及手脚上色，这样皮肤的颜色会很自然地显现出来。

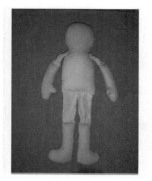

布偶制作过程图3

STEP 4 裁出裤子，将裤腿和腰部打褶直接缝合在下肢。

STEP 5 按照图片上的样子裁出衣裳。

布偶制作过程图4

STEP 6 将腋下及侧摆缝合。

STEP 7 下摆缝上装饰花边。

布偶制作过程图5

STEP 8 将衣服穿在娃娃身上，后领部分与娃娃的颈部缝合。

STEP 9 袖口缝上装饰花边。

布偶制作过程图6

STEP 10 下面该做围裙了，围裙的装饰是4个小方块。

STEP 11 将围裙上方缝出自然的褶皱，带子系成蝴蝶结，为了突出效果，可以用咖啡液

或者红茶液涂抹褶皱部位,这样围裙就更加立体了。

布偶制作过程图7

STEP 12 将毛线编成麻花缝在头顶,缝好后打开麻花,在两边扎成辫子。面颊两边的头发用胶水粘好。

布偶制作过程图8

STEP 13 在脸上涂上胭脂,用丙烯颜料画上眼睛。

STEP 14 用丙烯颜料画上鞋子。

布偶制作过程图9

关于其他的小道具,可以根据剧本、剧情的需要进行制作,一般相对简单,用身边合适的材料手工制作都能取得不错的效果。对于手工制作,不要局限于材料,任何材料都可以用于制作道具,这就要求制作人员不断摸索,任何材料都是可以为己所用的,前提是要保证安全性,做好保护措施。下面是一些简单道具的图片,可进行参考,由于这些都很简单,就不再逐一解释其制作过程。

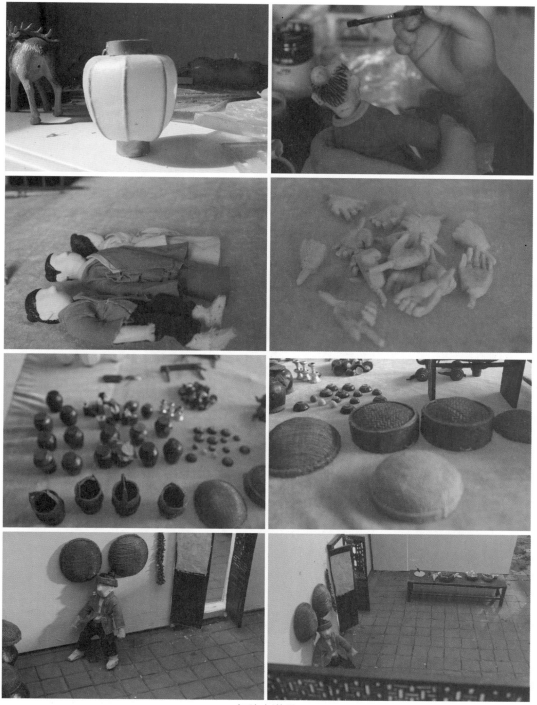

各种小道具

4.3.3　道具上色与做旧

1. 道具的上色

道具上色之前，一定要考虑剧本的年代、气氛、时间，例如战争年代的剧本，颜色就要偏向单调的黑白灰系列。如果是黄昏，颜色就要偏黄。总之要结合种种因素，切记不能喜欢什么颜色就涂上什么颜色。

道具上色一般是用丙烯画颜料，因为丙烯画颜料不易掉色，覆盖能力强。当然也可以根据需要用其他的颜料。

凡是能表现出道具年代性、必要性的材料都可以作为道具的表现颜色，例如草粉、花瓣、树叶、沙土等，都可对道具进行适当的"上色"处理。

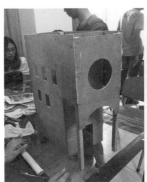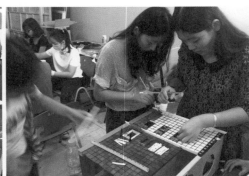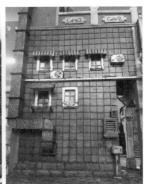

准备道具

2. 道具的做旧

做旧考虑的就更加细腻了，例如下图中的空调，我们要考虑到它的材质是铁皮，可能会生锈。墙砖经过雨水的冲刷，会留下雨水的痕迹。门框的边缘会有尘土，门把手经过长时间的使用会变亮等。

一般技法是使用干画笔蘸取少量的丙烯颜料，在道具可能的位置上进行轻扫处理，拉丝做旧。雨水的做旧是用黑色颜料加入大量的水稀释，用画笔蘸取水，在道具的最高处涂刷，让水自然地流下，等水干后，就会在墙砖上留下淡淡的黑色，就像雨水冲刷的痕迹一样。

总之，道具的做旧同样要求考虑得很细致、很全面，在制作的过程中不断地摸索。

道具照片

4.4 灯光与拍摄

　　成功的灯光布置可以准确地暗示时间和营造气氛，动画片由于本身的特殊性，灯光可以比真人演出的影片更加夸张和色彩强烈。除了会闪烁的荧光灯，几乎任何稳定的光源都可使用。

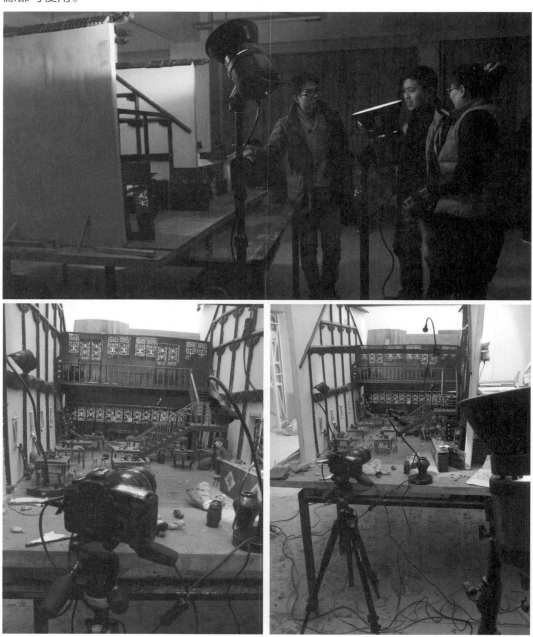

拍摄现场

场景

布置场景

绿幕

此处背景为抠像需要的绿幕。

抠像合成是非常传统的特技，就是先拍摄一个在纯色(一般是蓝色或绿色)中的对象。再拍摄所需要的背景，然后将两个画面叠加在一起，将纯色背景清除掉，最后得到合成画面，这也叫色键技术。如今的个人计算机都能完成此项工作，常用的视频编辑软件如Premiere都有此功能。

工作情景

4.4.1　灯光

灯光和角色在镜头中的构图十分重要。其实拍摄每帧动画就像画画一样，有单帧的色彩构成、光线明暗、画面结构这些要点。关于打光，没有最好的方法，要根据角色和

环境的需要去摸索最合适的方式，通常拍摄时需要用完全的人工光线，避免白天拍摄，因为太阳光的变化剧烈，用肉眼看不出来，同样，日光灯、白炽灯也会随着环境的改变发生细微的变化，肉眼也难以识别，这时就得借助多量打光，比如1~2小时换一个灯泡等。其实无论主辅光都可分为聚光与泛光灯，它们最大的差别在于灯罩的形状。

通常打光最少需要一个主光源，可以把它看成交代环境和角色的灯光，它的摆放位置和功率相对于辅灯和有色灯来说比较模式化：一般采用大功率的灯光，越大越好，当然，越大功率的灯泡越要同时保证它的持续能力，200W以上就合适，但如果要照亮的环境在5m²以上，那就要考虑其他更大功率的灯泡了；主灯的位置通常有3种：90°侧光、45°侧光和45°正光，第一种最容易照亮场景地面，如果地面是浅色，又要表现白天的光线，这种主光打光方式合适，因为浅色地面反射一定的光线，节省了辅灯的使用，从而避免了辅灯的不自然；45°侧光最常用，既能照亮场景的纵区和横区，又能使角色有一定的阴影，增加主角戏剧化的效果；45°正光较少用，如果顺着镜头方向，高光会使环境看起来一片惨白，损失大量细节，剧情的真实性和戏剧性都会大打折扣，但是凡事没有绝对，这种光在介入冲突表达时比较多用。关于辅光，一般情况下只用两种：45°侧光(注意：以上所指的角度全是相对于场景纵切面)和45°正光，前者用来给角色和环境补光，打淡不必要的阴影，后者完全是为了进一步突出角色，特别是当表达主角愤怒

(顶聚光)、阴险(下聚光)、痛苦(左右聚光)等激烈表情时使用，此刻可以顺带着借用其他颜色光源，例如当两盏光源相对，光色是冷暖的补色时，照到主角的脸上，就会烘托出矛盾的心理特点。对于主光、辅光的使用，很多是源于自己对舞台光的理解，如何很好地烘托出角色的性格和动作，还要靠自己平时多摸索。

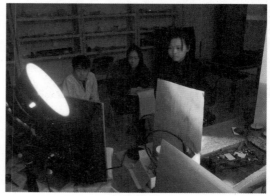

工作情景

工作场景1

4.4.2 拍摄

简单地说，一拍二、一拍三的方法比较适合定格动画。按PAL制标准画质，24格，每秒有效帧为8~12，再根据具体动作进行不同的调整。

另外，前面提到的镜头都需要特写与近景，DC或DV的白平衡和光圈等参数要求就高，因为要保证画面的稳定。

动画是连续的画面，独立的镜头都要精细。所以在拍摄中，要花大量的时间在光的调整和镜头角度上，旨在用人工的光线和镜头来塑造真实的场景和人物表情。

工作场景2

动画的运动方式比较难，例如人的行走与奔跑是两个截然不同的动作模式，如果用定格来表现，就应该逐帧描述。

● 1格：站立。

● 2格：起左脚，扬右臂。

● 3格：放左脚，右臂到达最高。

● 4格：起右脚，扬左臂。

● 5格：放右脚，左臂到达最高。

如此循环……

工作场景3

第5章

定格动画后期制作

 计算机编辑

剪辑

配音

　　动画作品在最初制作完毕后是以单一片段的形式分别独立存在的，并非像我们看到的那样是一部完整的作品，各个片段经过计算机修图、剪辑、配音等许多工作后才能成为一部完整的作品，这种在影片结束后才进行的编辑操作过程就是所谓的动画的后期制作。动画后期制作是融入文字、画面、声音等多种视听手段于一体的高度综合创作，是动画制作的最后一道工序。在特效制作方面，应用数字技术拍摄影片几乎是无所不能的。尽管如此，很多定格动画的创作者还是更喜欢使用传统的摄影机胶片和布景这些元素来制作视觉特效。通过这些传统方法制作出来的特效在画面上有很好的完整性和统一性，而这恰恰是电脑特效与真实布景搭配在一起时很难做到的。

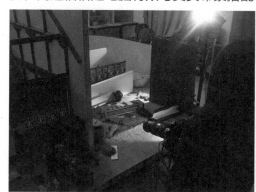

拍摄现场

　　低成本的电脑特效常常在画面空间中显得过于呆板。例如，很难在两个人偶之间用数字技术虚拟出一个扔沙包的情景，为了完成这种效果，特效师必须要保证特效的光线与布景中的光线是一致的，而且可以产生逼真的阴影效果。如此一来，电脑特效可能就不再是一种简单的选择了。我们本可以使用更为简单的方法完成同样的效果，例如，将皮球用细线悬挂起来，在两个人偶之间推来推去，让皮球与人偶之间产生联系。

　　利用模型营造出更为真实的场景，光影效果的表现也不像计算机制作的那样复杂了。

模型和骨架

5.1 计算机编辑

定格动画拍摄完成之后，对于一些必要的效果，如果通过实景拍摄可能会有很大的困难，例如一些天气、时间不同带来的画面变化，以及一些具有危险性质的或者现实生活中不可能出现的画面效果，就需要通过计算机编辑的方式来完成。

室内场景

利用计算机编辑可以调出自己需要的效果。

利用计算机修图

处理后的效果

常用的计算机图形图像和动画编辑软件有如下几种。

3ds Max

Premiere

After Effects

Photoshop

　　有时我们往往会对许多影片中丰富的自然气候效果，如小雨、微雪、闪电、飘云等而感到惊讶。在定格动画中，有很多是通过后期制作完成的，并不都是实地拍摄的。现在利用一些视频后期处理软件可轻松模仿大自然的天气变化，例如利用3ds Max中的粒子系统可以制作出这些效果。

3ds Max粒子特效

　　Premiere的一大好处是可以随时更换背景图片或视频片段，它调整起来远比三维动画软件容易，这一点十分重要，它使我们可以像影楼摄影一样，通过"背景布"的更换轻松地使影片变得绚丽多彩起来。

　　After Effects中的蒙版、遮罩、滤镜等功能能够实现创作者的创意，并能进行三维层的转变，而且还可以创建灯光和摄像机，实现三

抠像前后效果对比

维功能，从而将二维和三维融合。在After Effects中将不同的图层素材进行合并，创造
完美的视觉效果，制作出精美的作品。利用After Effects后期合成软件可以对作品进行变
形、调整色彩、抠像、文字特效等加工处理，并能制作各种难以实现的效果，例如烟雾、
爆炸等。特别是遮罩和抠像技术，它是高级后期制作中经常要用到的技术。在定格动画
中，把模型放在绿色或蓝色背景下拍摄，最后被天衣无缝地融合到真实或虚拟的场景中，
这就是抠像或键控技术的运用。

爆炸效果

烟雾效果

在3ds Max中，也有影片后期处理的功能，主要是在Video Post 窗口中进行。要调用此工具，可以从菜单栏中的Rending菜单中选择Video Post命令，弹出Video Post窗口，对图像或动画进行各种功能的设定，达到我们想要的效果。例如静态图像的合成技术，就是将两个以上的影像重叠在一起，然后通过透明的设定，使彼此都能显现出来。在3ds Max的Video Post工具中提供了许多影像合成方式，主要使用Alpha通道。Alpha通道是指24位真彩色图像上增加8位图像资料，用来描述256级灰度，以控制256级透明度的值。当两个图像合成到一起时，第二张图像中的Alpha信息决定如何将这张图像合成到第一张图像上，产生新的合成颜色，3ds Max根据不同图像输出格式，可以产生包含Alpha通道的32位图像文件，合成影像时，Alpha通道最主要的就是抗锯齿的能力，在合成边缘上自动产生渐变效果，生成过渡的中间色，消除图像锯齿。在影视动画后期制作合成中，Video Post的功能可以说非常强大，经常会用到，不但用于影像合成，而且还大量应用于场景中尤其是一些光影特效滤镜，这些强大的功能需要我们在实践中逐渐研究进一步掌握，这将为动画作品增色不少。

3ds Max工作界面

5.2　剪辑

传统影片后期制作的主要工作是剪辑，一般在影片的拍摄过程中，实际拍摄的素材是最终剪辑完成影片长度的数倍甚至数十倍。定格动画最原始的剪辑是最传统的影片剪

辑，也是真正的剪接。拍摄得到的底版经过冲洗，要制作一套工作样片，利用这套样片进行剪辑，剪辑师从大量的样片中挑选需要的镜头和胶片，用剪刀将胶片剪开，再用胶条或胶水把它们粘在一起，然后在剪辑台上观看剪辑的效果。这个剪开、粘上的过程要不断地重复，直到最终得到想要的效果。现在有了数码相机和计算机之后，剪辑的工作可以在计算机上进行。

观看剪辑效果

　　虽然这为剪辑师的工作带来了不少的便利，但是对于影片剪辑的原则和要求甚至比以前更加苛刻和严格，这对剪辑师的水准要求也会相应提高。剪辑师要从大量的素材中挑选出最满意的素材，并把它们按照适当的方式组织在一起。那么我们如何为剪辑师提供更大的选择余地呢？一般来说，这应该是前期准备过程中制作分镜头脚本时的任务。这是可行的办法，但不是最简单解决问题的方式。

前期准备

在整个影片的创作中，我们鼓励即兴发挥，但在连贯性上就会带来很多麻烦，尤其是在定格动画中。如果两个镜头无法衔接，那么剪辑师必须剪掉多余的镜头来保证连贯性。另外，经常发生的是镜头持续时间不够长，不足以完成动作，这时应该加入一些近景特写镜头来延长时间。

简单地说，定格动画就是通过拍摄一格一格的画面经过剪辑之后播放的。基于定格动画的原理，如果以每一秒24格画面的速率进行拍摄，这表示在真正完成的影片中，动画师得为那些角色每一秒摆24次姿势，也就是要拍摄24次。画面都是一个接一个的，在一次造型中，在移动角色手臂的同时，可能还要移动头部、另一只手或者整个身体甚至细致到手指等部分，所有的都要做出来，然后通过练习把一个个动作短镜头剪辑组合在一起形成连贯的动作。

如果中间有地方出错，那么后期的剪辑工作就会重新处理。设想一下一个角色一秒钟24次的拍摄和剪辑，那整部影片长时间、多角色、多次重复拍摄所得到的底片剪辑起来会非常复杂又耗时。但是如果没有这个程序，所有的角色就只能有固定的一个动作，而通过这个程序，就能让没有生命的东西活起来。由此可见剪辑工作对影片的重要性。

动作调试

后期制作

5.3　配音

　　动画是一门音画艺术，在人们越来越需要感官刺激的今天，好的动画不仅需要精彩的画面，也需要悦耳的声音，好的配音是一部动画片质量优劣的关键所在。

　　声音的处理一般被认为是后期制作的事情，但却是影片表现中非常重要的元素。我们要按照预定的方案想象出声音元素，如脚步声、衣服的摩擦声。

卡通形象

　　在配音过程中，我们必须使用各种声效素材，要结合特定的情境，选择适当的配音，切记不要过于生硬而破坏视觉效果。

　　"卡通形象"这幅图中整个画面显得阴暗、紧张，所以要配合有点惊悚、恐怖气氛的音效。

　　"动画形象"这幅图中画面色彩鲜明，表现的是田园生活的小羊们之间发生的故事，所以应该配合

动画形象

轻松愉快的音效。

　　通常广义上的配音，是指在影视作品的后期制作过程中对任何声音要素进行处理加工的艺术创作活动，如音乐的选配、动效的制作，以及解说、台词的录制等。狭义上的配音，是指在影视作品中专门为对白、独白、内心独白、解说和旁白等语言的后期配制而进行的一系列创作活动，也就是由配音演员把动画里面的人物所说的话录制下来，最后一起参与动画的制作过程。

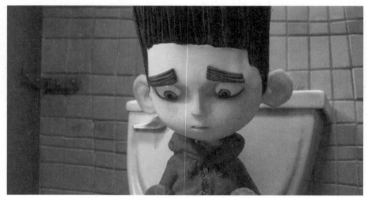

通灵男孩诺曼

　　而大多数对白都需要特写镜头，所以对白需要角色的口型和声音同步，注意在制作模型时要有多种表情变换。

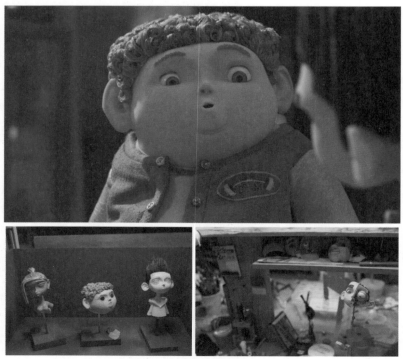

角色表情制作

在定格动画中，所有的拍摄工作结束后，影片进入后期配音阶段。

配音

后期配音是定格动画影片制作流程的最终阶段，它包括语音和口型对位，配乐、音效的采集和编辑，以及音频和视频输出等工作。

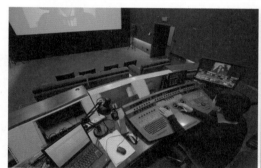

后期配音

当多余的素材已经去掉，镜头已经组合串联在一起，画面与声音已经同步，才可以看到影片的全貌。因为影片的大量信息和含义，并不是包含在某一个镜头的画面中，而正是包含在一连串画面的组合中，包含在画面与声音的联系中。好的配音可以给观众带来乐趣，使影片更加生动，所以动画比漫画更受大部分人的喜爱。再用相应的制作软件把它们连接在一起，就是我们所看见的动画片了。其实我们看的时候觉得时间很短，但是我们每看一集，可能是所有工作人员一周乃至更久的劳动成果。

第 6 章

定格动画制作要点及
材料的综合运用

- 定格动画制作的技术要点
- 制作中常见的问题
- 制作材料的综合运用

6.1　定格动画制作的技术要点

　　定格动画制作流程有企划→预算→脚本→设计的讨论(人偶角色的设定，舞台、小道具的设计)→故事板的绘制→人偶和道具的制作→将道具人偶模型置于舞台背景中→配音及进行真人模拟动作的彩排。

　　拍摄的技术要点和流程有摄影工作室的准备→最终动态故事板的确定→舞台背景→灯光照明→人偶和小道具的布置→相机和三脚架→根据故事板进行分组拍摄。需要的设备有AnimtorHD电影级专业定格动画软件、专业的进口三脚架和进口云台、高清摄影机(HDV)、手动功能强的准专业数码相机、单反数码相机、定格动画数控推拉摇移设备、高配计算机、灯光照明组、蓝幕布或绿幕布、拍摄台带背景板架等。

　　定格动画主要的、比较难处理的就是角色骨架，或者说关节是角色次重要的部分。除了一些体积很小或要求进行变形的橡皮泥角色，所有的角色都需要骨架支撑。经过长期实践，目前常用的骨架有3种：金属线骨架、球状关节骨架及使用以上两种关节的混合型骨架。球状骨架最为专业，价格也非常高昂，所以只有专业的动画公司才会采用。金属线一般采用柔韧性极好且不易老化断裂的纯铝线。它完全没有弹性，非常适合作为角色的关节，通常是把它拧成双股来使用，可以得到理想的强度。腿部可以使用较粗的铝线支撑黏土的重量以防弯曲。铝线的来源可以从市面上$1.0\sim2.5\text{mm}^2$截面积的铝电线中剥取。

　　场景灯光方面最难处理的是光源和氛围的衬托，成功的灯光布置可以准确地暗示时间和营造气氛，动画片由于本身的特殊性，灯光可以比真人演出的影片更加夸张和色彩强烈。除了会闪烁的荧光灯，几乎任何稳定的光源都可使用。

　　定格动画因为工作周期长，每天拍照的时间不等，因此光源、校色、景物、场景投影都会有一些变化，所以后期制作也是最重要的部分。视频编辑通过专业图形工作站来完成此项工作，配合专业的定格动画软件 AnimatorHD进行图像信息捕捉采集，并通过简单的操作方式和强大的软件自定义功能来完成短片编辑和输出。

6.2　制作中常见的问题

　　定格动画在制作过程中会出现很多问题，例如，场景的搭建、人物的塑造和运动规律，以及灯光的运用等，每一个环节都很重要。

　　布景设计是定格动画的关键组成部分，对影片的风格有决定性影响。场景设计的大小，要考虑到人物、灯光和故事的类型。场景搭建就像制作一个成比例缩小的沙盘。在定格动画制作中场景会出现许多可能性：可能是写实的，可能是抽象的，可能要很有味道的粗糙感，可能要很细致的豪华场面。首要考虑的是材料问题，如果用彩泥去塑造场

景，其可塑性不是很好，而且易干燥、干裂，没有油泥的可持续性好，这就会给后期拍摄带来困难。如果想让泥偶动画角色的表情足够丰富，做一个头部是不够的。人物服装是泥偶的重要外观，制作上不可马虎，要在严格的设计图稿和泥偶尺寸的结合下完成，易塑型的材料是摆拍场景重要的一个因素，选择易塑型时要注意，不要太软也不要太硬，在做动作时很容易控制，不会断裂。不沾手就是在拍摄时由于灯光的强烈照射黏土不会软化，否则就会变形，而且很容易把黏土沾在手上并弄脏造型，同时也影响了画面的质量。定格动画要有角色模型的"舞台"，角色模型在上面进行表演。拍摄台要求坚固结实，不易晃动和松动，并有较好的拓展性，这样可以使场景的布置更为方便和简易。

以北海老街为原型

成功的灯光布置可以准确地暗示时间和营造氛围。例如，营造出灯吊在厨房的天棚上的场景。稍显昏暗的灯光给场景营造出一种温暖、惬意的感觉。早上拍摄和下午拍摄时的自然光不同，这就需要在一

舞台

个暗室里拍摄。灯光起着照明场景、投射阴影及增添氛围的作用。3盏以上的专业照明灯具可以很好地保证各类环境光线气氛的营造。灯具最好有光线亮度调节器，以便更好地控制光源。日光灯或钨丝灯会出现由于电压不稳定所导致的细微变化，拍摄时肉眼也许察觉不到，但后期合成时镜头画面往往会忽明忽暗地闪烁。适当的过滤片也是很好的可以成为更改冷暖气氛的道具。很多人认为在夜间拍摄这样的光线比较固定，不会受到日光灯的影响，其实不然，因为拍摄时制作人员的位置不确定，也必定会影响光线，假如是在白天固定的一段时间内，光线的变化反而很小，而室内的光线在从室外射进来时又是漫反射。

<div align="center">灯光调试</div>

　　在场景搭建、灯光调配完毕之后，就要进行拍摄。一般来说一个镜头需要一气呵成拍摄完毕，因为相机、角色和道具总是或多或少会发生位移，即使再轻微的位移都会导致镜头出现抖动，这样的镜头则必须重拍。此外由于是逐格拍摄，在摆动作时，一定要先考虑好角色在镜头前的站位、动作幅度、相机焦点等，如果角色只是站在原地表演并且动作幅度不大，则只需考虑相机对焦是否准确，站位是否合理。反之如果是近景且角色动作丰富，则一定要注意角色的"表演空间"是否足够。这里有个小技巧，可以在计算机显示器上覆盖上一张透明塑料纸，然后在其上用记号笔做好预计动作位置的记号。最后还需要注意非常重要的一点，就是在拍摄时一定要考虑到后期处理的可行性，特别

是像支架、人偶表情接缝、抠像等后期工作量较大的镜头。例如，支架把人物挡住。一旦出现这种情况，后期是没有办法把挡住身体的那部分支架去掉的，因为场景不会动，通过拍场景的空镜头，可以在Photoshop中把支架擦除，但也只能擦除场景中的支架。一般构图不能把脖子、腰、膝盖、大臂等关节转折处或者人体要害处截断。想要拍出美观的构图一定要多研究摄影，多观察周围的事物，做个有心人。

<div align="center">需要后期擦除支架</div>

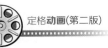

6.3　制作材料的综合运用

在定格动画影片中，改变所选择材料材质的原有自然属性，将其进行再次创造，力求突出与动画影片相吻合的人物或者事物质感，达到更加真实的视觉效果。在动画影片创作中，对所选取的生活中平常事物的原始自然属性进行改变，赋予它们新的生命，使它们具有像人类一样的面部表情和语言能力。这样，观众一直以来的惯性思维就被打破，影片中角色的自然属性改变使其更有真实感，将观众带入影片所创造的魔幻世界中，感受动画影片所带来的艺术之旅。例如，第80届奥斯卡最佳动画短片《彼得与狼》拍摄时，在影棚里建造了一片面积达$172m^2$的"森林"，作为影片中最主要的场景，这片"森林"由300多棵真正的树枝加工而成，每棵树采取1∶5的规模，制作了1 700棵树和数以千计的小草。"花园围墙"是东拼西凑的破旧金属块和木材，用1∶3的规模搭建，这些相当于要把世界缩小。动画艺术家们利用不同的材料，运用艺术的方式处理，创造出新的既有艺术性又有真实感的东西。在角色方面，爷爷的头发是驼羊毛做的，蓬松的感觉十分真实、自然；皮肤是用半透明的矽和颜料混合制成的，质感很像真的皮肤，没有塑料的感觉；眼睛细致而有脉络纹理，同时不断为眼睛涂抹甘油，让其湿润而有神；片中鸟的羽毛油油的，看起来脏兮兮的，显得更加真实。整部影片散布着材料的原始材质美感，让这部童话影片更加具有人类与动物、与大自然和谐相处的内涵。通过改变所选材料材质的原始自然属性，能给观众更加真实的美感，从而吸引观众的眼球。

影片《彼得与狼》截图

定格动画技术创造了影像革命的奇迹，各种材料和物件也由此成了有血有肉的"演员"，具有强烈的生命感。定格动画材料不仅凭借自身的质感，为影片塑造真实而有意

味的场景或角色。动画艺术家还充分挖掘材料自身的精神内涵，赋予平常的东西以灵魂，使之充满光怪陆离的灵性之美。

　　捷克著名动画家杨·史云梅耶(Jan Svankmajer)，在20世纪60年代已开始以定格动画形式制作短片，他所用的动画材料包括传统的木偶和布偶，后来加入泥公仔、食物和各种日常生活用品。在他的影片中，甚至真人也被当作材料一样运用。《爱丽丝》是杨·史云梅耶20世纪80年代末的作品。他把真人物件化，又把物件真人化，片中由真人扮演的爱丽丝，没有演员一般演出时所注重表现的情感，反而更像是一件任由导演摆弄的真人道具。片中被"动画化"的物品各有截然不同的质感，分别由不同的原料制成(鲜肉、布料、骨头、毛皮、木材、纸张等)，散发着浓浓的歌德式、恋物式的另类黑暗美感。

影片《爱丽丝》截图

　　定格动画影片的材料一旦作为镜头主要表现的对象，那它便依附了灵魂，披上了情感的外衣，观众的情感亦随之波动，与之共鸣。随着当前先进计算机技术的快速发展，定格动画影片的突破性创作离不开先进技术的支撑。2006年的奥斯卡最佳动画影片《人兔的诅咒》和《僵尸新娘》就是两部运用先进技术，在动画电影的镜头语言和故事情节方面取得较大突破的定格动画影片。例如，在《僵尸新娘》的创作中，创作者为每一个角色模型都设计了专门的机械结构来进行表情动作的完成，并且他们还在每一个定格动画电影角色的脑袋、耳朵和头发上都安装了相关的机械转动装置，随着动画剧情的需要方便、快捷地完成角色动作所需的各种表情。通过运用先进的计算机技术，不仅增加了动画电影拍摄所需的材料形式，而且还增加了动画影片的生动性，吸引越来越多观众的眼球，从而有效促进定格动画影片的快速发展，更是体现了定格动画在造型与风格上的独特魅力，材料的艺术性塑型运用是这部影片的经典。这部影片以维多利亚时代为背景，那个时期的特色就是凡事都强调压抑，如爱德华住的城堡、骷髅王子的宫殿、威利旺卡那略显神秘的工厂都透出几分诡异。不光是场景建筑，影片的角色制作也十分讲究，采用了不锈钢作为角色的骨架，其中钢制的部件制作又如瑞士钟表一般精细，用硅胶做组织和皮肤，而硅胶也具有比陶土更细致的可塑性，确保了角色造型"哥特化"的别致，想必看过影片的人都不会忘记，那眼睛像台球、四肢像牙签、苍白羸弱的"维克多"。高水平、新技术下的材料塑型运用，带给了我们一部全新的哥特式美学震撼的定格动画电影。

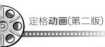

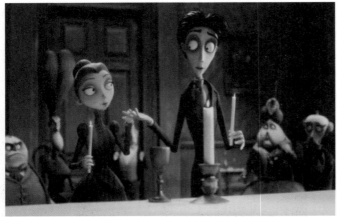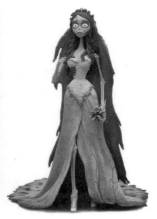

影片《僵尸新娘》截图

《僵尸新娘》的角色是用橡胶、布等材料制作的，而《超级无敌掌门狗》的角色是使用黏土制作的。就黏土材料本身而言，由于材质的关系，黏土动画的人物形象一般比较粗糙朴拙，不及计算机动画形象灵动，但这种"大巧若拙"正是它真实、清新的独特魅力所在。《超级无敌掌门狗》中用了阿德曼工作室特制的塑胶黏土Aard Mix来做模型。这种材料比一般的塑胶黏土或模型陶土更为耐用，而且又保留了一部分原始风味。影片角色都随着材料的特性而带有一种拙而不板的美感，特别是掌门狗阿高不会说

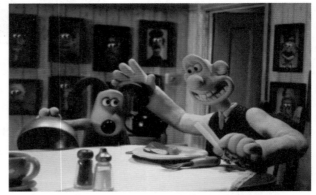

影片《超级无敌掌门狗：人兔的诅咒》截图

话，但常常以简单的眉头轻蹙便传递出万千情绪。就像梦工场统领动画部门的谢菲·基辛堡对影片的评价一样，影片的角色有一种外表古怪，但却令人无法抗拒的吸引力，那是种跨越语言的魅力。

用材料进行情感的传递。在计算机时代，信息传递之间往往会缺乏情感的沟通。因此，人们在现实生活中将更加重视对情感的传递。如何将更多的情感运用到定格动画电影的传递中是诸多动画创作者所不断追寻的目标。定格动画电影的制作也需要运用类似这样的方式来增加角色的真实形象，向观众传达更多的情感。例如，《坐火车的女人》这部定格动画影片，在渥太华动画节上荣获最佳叙事性短篇动画，还获得了多伦多世界短片电影节的最佳短片奖等多个奖项。这部影片除了在材料应用方面十分精致，最为独特的是将真人的眼睛合成到人偶的脸上。片中人物一对对炯炯有神的大眼睛，用一种不可名状的灵性触动观众的心灵。

利用综合材料制作。定格动画电影所选用的材料不再局限于单一种类，而是更加注

重对综合材料的运用，如将玻璃、线、布团等材料综合融入动画电影制作中。在当今的定格动画影片制作中，综合材料以其多变的、亲切的艺术形式吸引着广大动画爱好者。定格动画电影具有多种表现形式，不仅有二维动画电影，而且还有三维动画电影，既具有实体性，又具有虚拟性，充分融合了多种材料元素。因此，运用综合材料进行定格动画影片的创作成为当前的一种发展趋势。如定格动画电影《鬼妈妈》通过运用多种材料，实现了动画角色人物头部和身体造型、动画角色动作设计和场景设计等的真实感，给观众一种身临其境的感觉。动画人物的造型用硅胶等制作，人物的服装用毛线和真布制

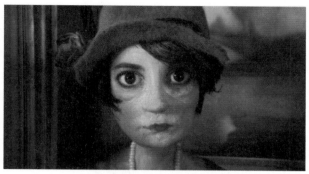

影片《坐火车的女人》截图

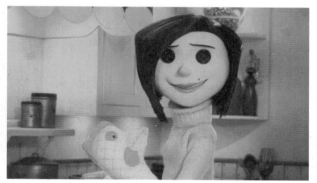

影片《鬼妈妈》截图

作，场景中的云雾用虚拟材料制作等，这些材料的综合运用增加了动画影片的真实感，赢得诸多动画爱好者和观众的喜爱。

在民间手工艺中提取可借鉴的元素。民间手工艺是一种传统的艺术形式，具有非常多的种类。将民间手工艺融入定格动画电影的创作中，可以增强定格动画电影的民间艺术性，实现定格动画电影的多元化发展。民间手工艺是一种在民间不断形成与发展的重要艺术形式，其融合广大人民群众的想象力和智慧，具有无限的创新性。民间手工艺的创作选取各种可以接触的材料来进行创作。有的选用当地的特产材料进行创作，如辽宁的煤雕就是选用当地的特产——煤精进行制作；有的选用当地同类材料中的精品进行创作，如福建的木雕就是选用福建南部的木质精品——龙眼木进行制作；有的选用与当地民族习惯相关的材料进行制作，如藏族的酥油花雕，还有很多形式的民间手工艺创作形式，这些不仅具有纷繁的

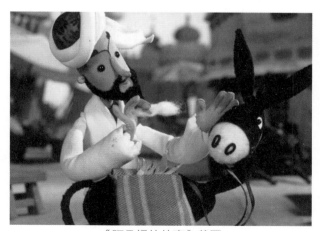

《阿凡提的故事》截图

种类，而且还表达了更加深远的寓意。将这些民间手工艺中的材料和元素融入定格动画电影的创作中，将会给其带来巨大成就。当前已经有一些定格动画电影对民间艺术中的皮影、剪纸、木偶等进行有效借鉴，并取得很好的效果。如著名的定格动画电影《曹冲称象》，选用木偶作为角色的制作材料，通过精细加工，突显了动画人物造型的可爱形象，充分体现了中国传统民间艺术所蕴含的审美理念。在今后的定格动画电影创作中，可以对其他的一些民间手工艺元素，如刺绣、糖画、年画等进行有效借鉴，以创造出更加优秀的动画作品。

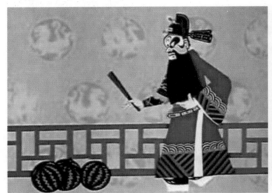

《张飞审瓜》截图　　　　　　　　　　　　　　《曹冲称象》截图

定格动画材料的运用是为动画影片本身服务的，影片的艺术韵味来自材料自身的质感与综合运用时的美感。材料在影片总体风格指引下进行选材、加工与运用，日益进步的新技术与新时期的艺术表现结合在一起，诠释着影片商业化下的大众审美或导演独特的审美观。定格动画这种具有手工制作意味的影片更让人觉得亲近，现代商业电影的机制几乎无法忍受每部电影都要制作三年五载，但定格动画以其独特的风格，向观众展示了动画电影的非凡魅力。通过定格动画影片的生产过程，让人认识到材料应用是定格动画影片制作的核心，是影片艺术风格的关键，高超的材料应用是定格动画长盛不衰的关键。

第 7 章

3D打印在定格动画创作中的应用

- 案例1：道具桃子
- 案例2：角色模型
- 案例3：动画短片与3D打印的结合

本章主要介绍从设计构思到三维模型搭建再到最终3D打印完成的全过程，选取实际制作案例分析3D打印在目前定格动画创作中的应用。依靠3D建模并结合3D打印技术为定格动画的发展带来崭新的活力，实现从传统手工到数字立体打印的新突破。新技术的产生扩展了定格动画创作的边界，为定格动画创作效率和质感效果的提升带来了更多的可能性。

在此将重点介绍三维动画模型到3D打印实物模型的转换过程，这种应用到实际拍摄中作为产品使用的存在形态，从某种意义上说是一个在创意、造型、材料、工艺和成本之间不断协调的过程。

7.1　案例1：道具桃子

为了使读者更加直观地了解3D打印具体的制作过程和方法，下面首先从道具入手展开分析。以定格动画创作中的道具桃子为案例，从大的框架上来讲，制作过程主要分为三部分：前期二维构思设计、中期三维建模、后期3D打印实物。

7.1.1　二维构思设计

1. 构思草图

制作两个桃子，分别为大桃和小桃，整体圆润饱满。

大桃要求：一个桃身、四片桃叶(四片叶子是分开独立的)和一个桃枝，总共6个物件组装成一个完整的桃子。

小桃要求：一个桃身、三片桃叶(三片桃叶是一个整体)，总共两个物件组装成一个完整的桃子。

根据需求先画草图进行专业设计。设计是制作和生产的依据，在整个制作过程中起着指导和支配的作用。

绘制草图

2. 线稿填彩

使用制图软件将草图以精确的尺寸进行计算机绘制并填充颜色，完成最初的设计图纸。

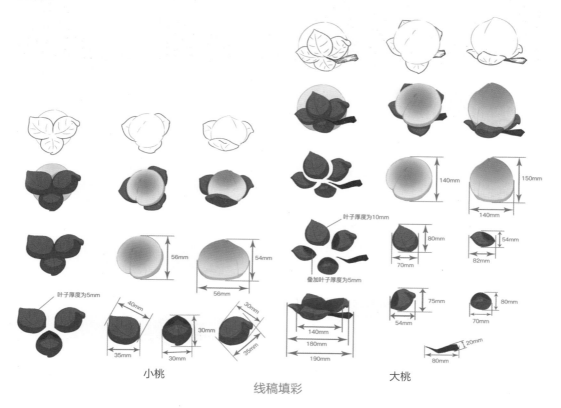

小桃　　　　　　　　　　　　　　　　　　　大桃

线稿填彩

7.1.2　三维建模

建模的灵魂是创意，核心是构思，源泉是美术素养。根据前期的造型设计，通过三维建模软件在计算机中绘制出桃的模型。通俗来讲就是通过三维制作软件在虚拟三维空间构建出具有三维数据的模型。三维软件常见的有3ds Max、Maya和Cinema 4D等。对于桃的模型搭建，简单不复杂，主要在于比例、物体之间的衔接和整体造型美感的把握。

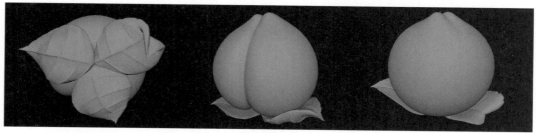

模型搭建1

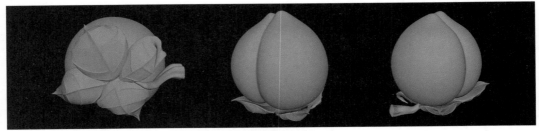

模型搭建2

　　上面两个图中，大小桃的叶子都缺少对桃的包裹感，出现桃大叶小的问题，重新回到二维设计稿，调整大小桃的叶子的厚度、叶子与桃的比例，以及大桃叶子的拼接方式。叶子包裹桃的整体高度不超过桃身的三分之一。

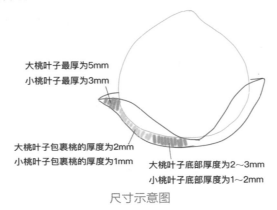

大桃叶子最厚为5mm
小桃叶子最厚为3mm

大桃叶子包裹桃的厚度为2mm
小桃叶子包裹桃的厚度为1mm

大桃叶子底部厚度为2~3mm
小桃叶子底部厚度为1~2mm

尺寸示意图

　　同时重新调整了大桃的四片叶子和桃枝的衔接问题，设计了两版选用。

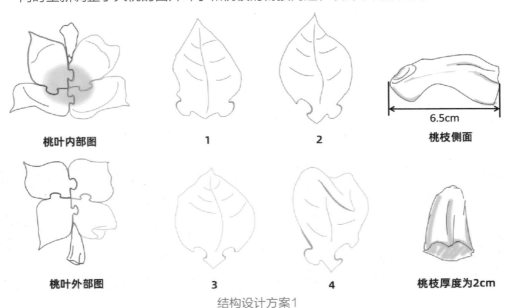

桃叶内部图　　　　1　　　　2　　　　桃枝侧面

6.5cm

桃叶外部图　　　　3　　　　4　　　　桃枝厚度为2cm

结构设计方案1

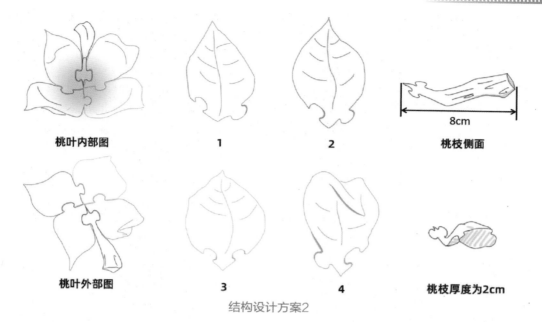

桃叶内部图　　　　　　　1　　　　　　　　2　　　　　　桃枝侧面

桃叶外部图　　　　　　　3　　　　　　　　4　　　　桃枝厚度为2cm

结构设计方案2

最终选定第一种拼接方式。下面桃与桃枝是以凹凸的形式衔接。

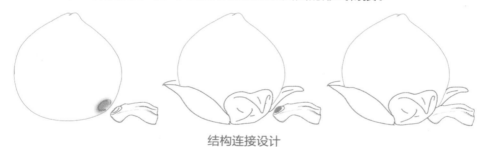

结构连接设计

根据以上的二维设计稿回到三维建模。

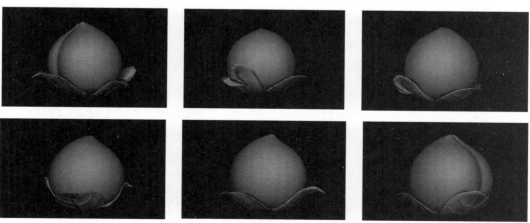

模型搭建修改1

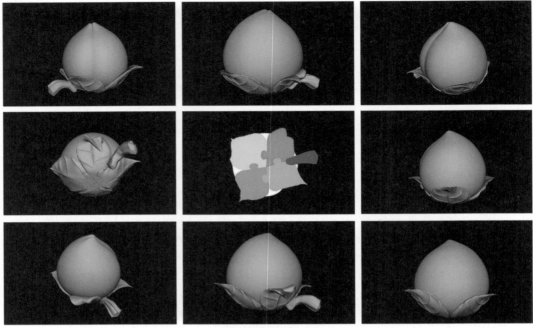

模型搭建修改2

7.1.3　3D打印实物

随着科技的发展，现在手工起版的成品越来越少，大部分采用3D模型建模输出到3D打印机中，3D打印的魅力在于每个制作者除了对材料的掌握，还能够快速精准地打印出样品，省时省成本。

普通打印机的打印材料是墨水和纸张，3D打印机内装有金属、陶瓷、塑料、树脂等不同的打印材料，是实实在在的原材料。打印机与计算机连接后，通过计算机控制可以把打印材料一层层叠加起来，最终把计算机上的蓝图变成实物。所以3D打印机会根据本例的模型打印出一个3D的桃子模型。

在已经有三维模型的前提下，进入3D打印之前，选材是非常关键的。首先要确定的是用途，根据用途来进行选材。由于样品出来是用于硅胶翻模，在精细度上是有要求的，所以选材上有光敏树脂、尼龙、红蜡。

光敏树脂的特点：精度高，表面细腻，既可以做外形外观，也可以做结构、装配和功能验证。例如复杂的设计、各类雕塑、高精度的模型、工业手板等。

尼龙的特点：韧性优良、强度高、吸水率低、耐高温、表面粗糙，是一种全能型材料，在工业上被广泛应用。

红蜡的特点：3D打印所能达到的最高精度，表面光洁度很高，强度优于普通树脂，适合做硅胶复模原型和表面要求精细的产品，例如玩具手办。

在精细度上：红蜡>树脂>尼龙。在价格上：红蜡>树脂=尼龙。尼龙的表面粗糙，颗粒感多，适用于机械零件，所以排除了尼龙。红蜡的价格要比树脂高出30倍，对于桃子这种不复杂且简单的造型来说，光敏树脂最合适。

打印的时候也会分空心和实心。一般会选用空心，壁厚分1mm、3mm、5mm。如图所示，空心的时候是要在物体上打孔，把物体其余的部分材料留出来后，再封孔。如果不选择上色，只是原始颜色的话，物体表面会有孔的印记。这个时候要嘱咐打印人员，打孔要尽量在隐蔽的地方，以防影响整体美观。

3D打印示意图

下面是三维模型和3D打印实物图的展示。

模型与成品展示图1

模型与成品展示图2

7.2 案例2：角色模型

下面再以角色模型为例对3D打印展开分析，举一反三。制作过程依然分为三部分：前期二维构思设计、中期三维建模、后期3D打印实物。

7.2.1 二维构思设计

1. 构思草图

按照流程首先确定老鼠的主题，构思绘制草图。

<p align="center">绘制角色草图</p>

2. 线稿填彩

根据草图，以精确尺寸进行绘制，完成最初设计。

<p align="center">角色线稿填彩</p>

7.2.2　三维建模

　　二维稿确定后转到三维建模。以Maya软件为基础，使用Maya软件可以直接创建并使用软件中预设的基本几何体。三维建模大概可分为NURBS(曲面建模)和Polygon(多边形建模)等几种方式。

　　NURBS(曲面建模)多用于工业模型、产品设计。自身光滑度高，用面少，但贴图麻烦，不适合角色动画。

　　Polygon(多边形建模)多用于游戏、动画。建模简单，可制作高低模型，贴图方便。

　　常用的是Polygon建模，Polygon要比NURBS简单得多。在多边形建模的过程中我们往往是先从一个基本几何体开始，通过分割、挤压、合并等方式对几何体的基本元素进行编辑、修改、细化，由此得到我们想要的复杂模型。老鼠相比桃子来说是略微复杂的模型，所以在建立模型的前期要清楚地分析理解整体造型的走向分布和收缩方式，这十分有利于把握模型的布线。

　　为了成品翻模后上色方便，需要把老鼠白色肚子的部分做凹进去的造型。

角色模型搭建1

　　从二维转到三维的过程也是需要一定的想象力和整体美观的把握，多次修改三维模型也是常有的事情。第一版的三维模型出来后，整体身体、脸部的线条和五官过于僵硬，缺少弧度。手脚很细，与身体比例不协调。肚子缺少的部分还是加上，保证整体效果。颜色的区分可以用线来分割。所以需要再次做调整。

角色模型搭建2

　　在修改后老鼠更加生动了，但是白色肚子的部分太过突出，缺乏整体感，所以再调整下肚子部分就可以了。

角色模型搭建3

7.2.3　3D打印实物

经过三版的调整确定了三维模型，下面进入3D打印的阶段。在选材上已经介绍过了，依然选择光敏树脂打印。3D打印所需的文件格式有STL、OBJ、STP、STEP等，选择其中之一即可。使用Maya软件，导出OBJ文件发送给3D打印人员，对方打开文件后，就会按照所需成品的大小要求经核对外观、尺寸(单位为mm)无误后开始打印。

确认模型尺寸

下图是三维模型和3D实物的展示图。

角色模型与成品展示图1

角色模型与成品展示图2

角色模型与成品展示图3

7.3 案例3：动画短片与3D打印的结合

计算机动画结合3D打印技术对传统手工作坊式的定格动画产生了积极影响，激发了创作者更多的潜力。但在现阶段，3D打印的速度都非常缓慢，且造价昂贵。例如，对于面部表情的展示或许仅仅一秒钟，但在定格动画中可能需要有12～24个不同的可变表情来回替换。LAIKA工作室是第一家将传统的定格动画技术和3D打印技术结合起来的动画制作公司。制作定格动画是件相当费时费力的事情，据统计，在其制作的任何一部定格动画电影里，光是主角的面部表情就成千上万种，难以想象这样的工作量用传统手工制作需要多长时间才能保质保量完成。

*It's a gift*是上海如涂艺术设计有限公司与上海大学联合创作的短片，其开创了国内数字偶动画的先河，是国内首部运用现代科技手段和全彩3D打印机的短片，树立了工业化流程的制作方法，首次采用面部切分3D打印的方式、数控机床等多种工艺。该短片获得加拿大华语电影节"最佳动画奖"和"最佳创意奖"两项大奖。

*It's a gift*短片内容截图1

下面对该短片中的角色父亲进行制作解析。

7.3.1 人物角色小传

角色父亲是一个小镇中最普通的手艺人，木匠，有着忠厚老实的性格，不善表达，对子女的爱始终藏于内心。

*It's a gift*短片内容截图2

7.3.2　人物角色设计

设计一个微胖、有着浓密毛发的男子，他在所有角色中是身高最高的，眼睛不大，浓密的眉毛大多时候可以遮挡目光，胡须能基本覆盖嘴巴，暗示不善言谈与表达。

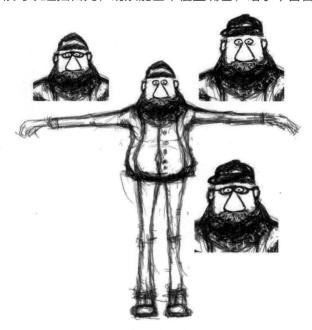

角色设计手绘稿

7.3.3 人物角色雕刻

在设计完角色后，首先进行三维的实体化雕刻，这一步通常是由雕塑师来完成，这样比较容易沟通，也会更加迅速地动手实时调整，可以很多人同时参与雕刻过程，包括对最终的服饰、体量的大小、材质的选择、制作的工艺及量化标准的分配等。各部门的人往往是在雕塑过程中集体参与进来的。如右图所示，最终决定胡须、眉毛等用毛发制作，不采用3D打印材质，所有眉毛和胡须需做提前预留。

泥塑小稿

7.3.4 三维扫描及数字雕刻修改细节

1. 三维扫描仪

从有了泥塑小稿到完善最终的讨论结果，可以使用三维扫描仪来进行第一步的数字化重建，三维扫描仪非常多，这里面推荐几款比较适合扫描小部件的手持三维扫描仪。

FARO Freestyle3D是一款具有顶尖品质的高精度手持扫描仪。它能快速可靠地以三维方式记录空间、结构和物体，并创建高精度的点云。凭借无与伦比的精度，其适用于对物体进行多角度的、快速的测量。从建筑工程、工业生产到法医鉴定，FARO Freestyle3D的潜在应用范围非常广泛。由于这款手持扫描仪机身采用了轻质的碳纤维材质，其重量不足1kg，具有极佳的便携性和灵活性，专为高精度需求的具有挑战性的项目而设计。它适用于多种应用，尤其是必须从不同视角进行快速扫描的具有挑战性的项目。

FARO Freestyle3D手持式激光三维扫描仪

高精度三维扫描数据可被轻松地导入所有常用的软件解决方案，并用于建筑、事故重建、土木工程、工厂管理、取证或工业制造等。

HSCAN系列手持式激光三维扫描仪是杭州思看科技有限公司自主研发的产品，它可以根据用户的需求灵活定制，在扫描大体积物体时，可以配合MSCAN全局摄影测量系统，消除累计误差，提高大型工件全局扫描的精度。HSCAN采用多条线束激光来获取物体表面的三维点云。工程师可以手持仪器并灵活移动操作，通过视觉标记来确定扫描仪在扫描过程中的空间位置，从而完成物体表面的三维点云整体重构。扫描仪可以方便

地携带到工业现场或者生产车间，并根据被扫描物体的大小和形状进行高效精确的扫描，使用操作过程灵活方便，适用各种复杂的应用场景。

2. 数字雕刻软件

扫描好后可以用雕刻软件再进行拓扑。随着数字雕刻软件的迅猛发展，软件的数量和功能有了突飞猛进的提高，那么，同类的数字雕刻软件该如何选择呢？这里推荐两款软件：ZBrush和Mudbox，都是非常好用的雕刻软件。

数字雕塑软件最核心的功能当然是模型的雕塑功能，这两款软件具有不同的笔刷，ZBrush 4R7软件默认提供了一百多种笔刷作为主要的雕塑工具。用户可以很方便地选择它们来制作各种模型。除此之外，ZBrush还提供了强大的自定义笔刷功能，只要用户愿意，完全可以制作出适合自己的各种独特笔刷。

HSCAN系列手持式激光三维扫描仪

模型绘制功能的比较如下。

ZBrush的模型绘制功能分为两个部分，一个是多边形绘制功能，也可以说是顶点颜色绘制功能。在ZBrush中可以直接将颜色绘制在模型上，不需要考虑模型UV，绘制的时候可以使用大部分雕塑笔刷作为颜色绘制的笔刷。绘制的颜色可以方便地转换为模型的贴图。ZBrush也同时可以绘制模型的贴图，只要为模型指定了UV，就可以使用ZBrush专用的投影大师来绘制贴图，使用的绘制工具也不少，可以使用数十个2.5D的笔刷。绘制的贴图不但可以输出到其他软件使用，也可以方便地转换为模型颜色。

Mudbox没有模型颜色绘制功能，但是可以使用系统自带的铅笔、毛笔、喷笔等工具来绘制模型的贴图，同时绘制贴图时还可以进行分层绘制，该功能方便用户优化自己的工作流程和修改已经绘制好的贴图。与ZBrush不同的是，Mudbox不但可以绘制颜色贴图，还可以绘制高光、凹凸、反射等多种贴图。从贴图绘制这个功能上来讲，Mudbox比ZBrush要完善很多。

最后将扫描进来的模型进行修改和雕刻，再次确认形态，准备后面进行绑定测试，并进行表情预演。

模型雕刻

7.3.5　三维表情预演

如果对3D动画制作流程有所了解，还想知道需要花费多长时间才能完成，那答案是"非常多"。特别是制作的3D动画作品设计是以定格动画方式来最终呈现的。定格动画要求动画师捕获对建模角色的每个单独操作，是将一个简化的动作拼凑在一起，给拓补的网格体输入动画序列，将输出的可替换表情库中的表情和每一个动画帧进行分配并完全匹配，以便最大限度地还原输出动画，同时减少3D打印的组装数量。这需要有丰富的二维手绘经验。

这里因为父亲的表情一般是用胡子、眉毛的变化进行演绎，所以选取了另一个人偶的表情做演示。

如下面两个图所示，因为每帧表情变化特别细微，截图显示非常不容易辨认，这里将1s内的动画随机抽出四张来进行展示。

人偶表情零件模型 1

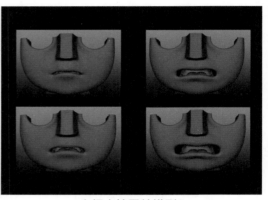
人偶表情零件模型2

7.3.6　贴图绘制纹理

如果需要打印全彩的人偶或人偶面部表情，那么一定需要绘制纹理贴图，特别是要有一台能够彩色打印的3D打印机。这里先简单介绍一下纹理贴图和展开UV。

什么是纹理表现？对纹理表现狭义的理解是将一张图片按一定方式贴在物体表面进行渲染，也可以说纹理表现就是物体表面的某一属性表现出了各向异性，即改变的不一定是漫反射的颜色，也可以是法线(产生凹凸效果)、高光、不透明度等其他属性。

如果要使用位图纹理中的UV坐标作为纹理空间描述，就需要建模师进行UV展开，分配顶点的UV坐标信息。如果使用的过程纹理由技术美术建立函数实现，那么建模师一定要与技术美术及策划商定模型表面的过程纹理的疏密关系，过程纹理的连续/断开位置在调整UV时可以使用替代纹理对疏密关系和纹理连续/断开进行检查。

7.3.7　切分面部

将拓补好的表情网格体输入动画序列，要解决的问题是输出及最终打印的表情替换库和单独表情的每个动画帧如何共用分配，以便最大限度地近似输入动画的效果，同时最大限度地减少3D打印和组装的数量。受当前定格动画工作流程的启发，动画师可以手动指示模型的哪些部分适合进行细分；然后，找到变形最小的曲线细分后沿其分割网格，尽量避免三角面。接着可以使用一种新颖的算法，将沿线段边界的变形归零，以便每个表情的替换体可以互换且无缝地组装在一起。表情切分的边界旨在简化3D打印和组装仪器。最后，使用图形切割技术对每个零件进行独立优化，以找到一组替换件，其尺寸和数量可以由用户自定义，或自动计算以符合打印预算或允许偏离原始的动画。

切分面部做到了三个方面：展示了由专业动画师对各种面部动画制作(数字和3D打印)的结果；展示了各种算法参数的影响；将结果与最节约的解决方案进行比较。切分面部的方法可以大大减少定格动画电影的打印时间和费用成本。预留好卡扣非常重要，否则很可能事倍功半。

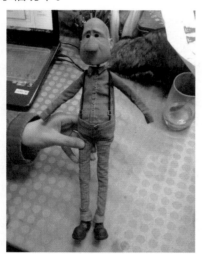

定格动画人偶

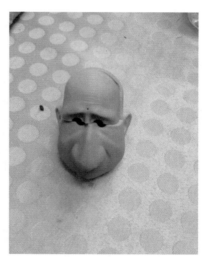

人偶面部

7.3.8　3D打印

实现定格动画中面部表情表演的传统方法是通过手工制作黏土模型来完成的，并且通常仅限于一系列常规和精简的表情，而它们之间的过渡帧都尽量控制到最少。因此，许多年代稍久的传统定格电影常常会给观者带来整体的哑剧感。但是，随着3D Systems的全彩ProJet CJP 3D打印机被引入LAIKA工作室2012年的*ParaNorman*电影中，动画制作人员能够获得比以往更加栩栩如生的定格动画表情的表演。使用ProJet CJP，能

够打印8 000多种独特的表情,而以前只有数百种。打印机的精确度不仅给角色的动作和反应带来了更大、更令人信服的微妙效果,而且还提供了令人印象深刻的细节,而这些细节对于手工绘制而言是艰巨而难以想象的。ProJet CJP所能达到的精确度对于工作室产品至关重要,因为帧到帧的连续性是该技术的预期现实不可或缺的一部分。帧之间的最小差异既明显又震撼,使定格动画的艺术表现形式提供了更丰富的一种选择。*It's a gift*短片也是选用此打印机进行表情面部打印。

尽管过去使用不同的3D打印机制作动画,但ProJet CJP通过彩色打印为动画师提供了非凡的复制优势。动画师使用Photoshop进行阴影填充和阴影处理,可以直接从机器上产生丰富而鲜明的色彩,该机器通过将灰泥状粉末的薄层与有色液体粘合剂喷雾堆叠在一起,印刷出可替换的3D蒙版。油漆的深度(约0.6mm)还使LAIKA的角色具有更大的可信度,因为它们在背光时具有柔和的、人性化的肉质光泽。

通过反复试验,工作室的动画师还能够进行创新,并将新的面部表演和贴图变化等可能性纳入工艺中。当继续探索各种打印技术时,动画师意识到他们可以在一个面上打印两个面以模拟快速运动模糊。ProJet CJP还能在短片中复制道具、布景和物体,而这些道具、布景和物体本来就很难再费时地手动雕刻成多个。然后将每个面部编号储存。每个摆动作人员的摄影表中最重要的就是表情编号,这种切分的表情编号更加麻烦,因为一个表情最少也是由上下两张脸拼凑成一个表情的。

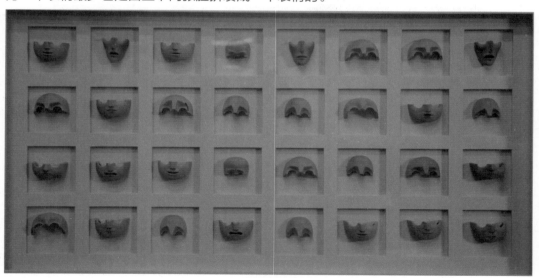

人偶表情零件